世界の
絶美色彩建築
巡禮

Beautiful color
architecture in the world

大 田 省 一
Shoichi Ota

contents

　　走在喧囂的大街上，到處充斥著現代建築的色彩洪流，五顏六色的外牆、看板或燈號都爭相映入眼簾。造訪名勝古蹟，這些在現代相形黯淡的神社佛閣，過去也曾點綴著各式鮮艷色彩。放眼海外，教會的彩繪玻璃和其他設計的用色也十分巧妙，各大宮殿更是裝飾得金碧輝煌。

　　不過，建築色彩其實是一個很複雜的主題，在市面上很難找到一本專門探討建築與色彩的相關書籍。大學的建築科系，也幾乎沒有教導色彩的相關知識。但事實上，每座建築都有顏色，相信大家也都親眼見過五彩繽紛的建築，就跟本書所介紹的紅、藍、黑等各色建築一樣。那麼，為何建築界對色彩漠不關心呢？

建築與色彩──從歐洲開始

　　從歷史上來看，建築並非是單調無色的。甚至可以說，古代的建築和色彩有著密切的關係。古埃及的石造建築上繪有彩色壁畫，這一點古希臘也相同，連古羅馬的建築物使用大量色彩一事也廣為人知。維特魯威的《建築十書》有記載羅馬的建築技術，當中有載錄到建築與色彩的內容，以及使用黃土、紅土等顏料來製作塗料的方法，可見古羅馬人認為塗裝是建築不可或缺的要素之一。雖說如此，但也無法確認有多少的建築是將外觀全部塗色。維特魯威大部分講解的都是壁畫，塗裝頂多只能歸為裝飾的一環。

　　後世的歐洲狀況也相去不遠。因為建築上的色彩會慢慢褪色，再加上石造建築的改建和翻修期間普遍都較長，自然而然地就剩下沒有色彩、只有石塊原色的建築了。

　　建築界不討論色彩，也是一種觀念上的問題。文藝復興時期，在古典風格復興的浪潮中，人們推崇希臘大理石雕刻潔白至上的價值，認為白色才能顯現出光影變化。將美術制度化的法蘭西學術院，在17世紀掀起了繪畫的「線條與色彩之爭」。路易十四時期，重視線條和素描的派別佔優勢，描繪形態被視為一種理性的行為，色彩純粹是形態的附屬而已。不過，到了路易十五的時代，洛可可風格大行其道，色彩派越來越強勢。因「色彩」能呈現纖細與感性，正好與時代的風氣一拍即合。

　　而學術上的發展，也造就了建築與色彩的全新局面。18世紀後期開始，考古學的調查活動大有斬獲，人們發現希臘神殿有過去著色的痕跡。可是，長年來大家都深深相信希臘神殿是白色的，這種刻板印象不是一時間能輕易改變的。白色仍被視為至高無上的美學，上色則是不入流又頹廢的作風，簡單說就是二流作為。饒是如此，19世紀有越來越多人前往希臘，親眼看到建築上色的證據，趨勢又開始對色彩有利了。相信白色比較高級的學術院派，跟色彩派又引發了「多色爭論」。於是乎，除了新古典主義的白色石造公共建築以外，多色的建築和住宅也興建了不少。

　　古典建築與色彩是密不可分的，關於這一點，從事建築修復的維奧萊-勒-杜克（Viollet-le-Duc）曾說過：「在雕刻和建築的領域，長期以來我們都只

注重形式，彷彿默認了所有凹凸立體物都該是無色的。」希望喚起人們對色彩的關注。只是，在當時主流認為不應該任意為建築上色。但他認為建築需要具備完善的呈現方式，在古代會先安排符合建築風格的周邊環境，再來考量色彩的問題。

19世紀的英國藝術評論家約翰·羅斯金（John Ruskin），在談論「色彩和建築相應的使用」時曾說到，他將建築視為一種有機生物。換言之，他反對在各個部位塗上無關的色彩，色彩和雕刻應該相得益彰才對。他雖然對單色偏愛並做了探討，但他亦認為單色是不完整的，完整的建築由最高級的雕刻構成，而雕刻也要有花紋和色彩來映襯。由此可知，色彩是建築不可或缺的要素。

現代主義與色彩

到了現代主義興起的時代，情況又改觀了。比古典風格更要求幾何學形式光影變化，捨去多餘裝飾後也更講求構造，在這種風氣之下更沒有談論色彩發揮的空間了。白色的概念也連結到無色，甚至衍伸出清水混凝土的表現方式。基本上這個潮流一直延續到現代，在建築領域中色彩幾乎被忽視了。不過，我們即使處於現代主義也不能遺忘色彩的存在。奧地利建築師阿道夫·路斯（Adolf Loos），被喻為現代主義的推手，即使曾表明「過度裝飾是一種罪惡」，卻也同時是善用色彩的。他認為「考量外觀整體效果是建築最重要的課題」，因而贊同外觀塗裝和多色裝飾（當然，大前提是不矯飾素材，

並且認同素材的價值）。

法國的建築大師勒·柯比意（Le Corbusier），在白色至上的時代，使用以淺色為主的顏色，並且在清水混凝土上也點綴使用色調較低的三原色。而於包浩斯（Bauhaus）而言，色彩被歸類為一門科學：約翰·伊登（Johannes Itten）奠定色彩理論，德國建築師沃爾特·格羅佩斯（Walter Gropius）的作品也使用大量色彩。現代主義的另一巨匠路德維希·密斯·凡德羅（Ludwig Mies van der Rohe），看似只突顯素材質感，似乎與多色無關，但這並不表示他不在乎色彩。石材、金屬或玻璃的色澤，還有突顯這些素材的塗色，都是他注重的建築要素之一。直到近代，號稱紐約五人組的現代主義建築師崛起，現代主義才失去色彩，變為真正的空白。被喻為「白派」的這五人，以純白表現前衛的現代主義形態。但在同一時期，與之相抗衡的「灰派」也廣受矚目。最後的結果是，這樣的對抗宣告了現代主義的終結，以及後現代主義的開端。無視色彩的作法導致沒落。建築與色彩的關係，彷彿處於一種進退兩難的緊繃局面。

日本建築與色彩

在日本建築中，色彩究竟佔有何等地位呢？從現存的神社和寺廟來看，神社大多一向採用鮮艷的顏色，寺廟則是樸素的風格居多。若考量到古代建築的用色或是沒用到什麼顏色的話，似乎從佛教寺廟傳來日本之後，才開始建有紅、白、綠等鮮豔色

彩的建築。神社還牽涉到「式年造替(定期將神社社殿全部或部分翻修)」的制度,舊有的建物很難留傳下來,幾乎可說是不復存在。然而,在保有古式風格的伊勢跟出雲地區,神社還是維持原木的樣貌,合理推測在古代應該也相同。但就此斷言古代建築沒有使用色彩,倒也未必。例如,伊勢神宮的欄杆上有五色座玉(寶珠形裝飾),出雲大社的天花板上也有用色鮮明的八雲圖。古時對色彩的追求,是以細緻、深邃以及隱密的方式呈現。神社的風格亦有可能是受到寺廟建築的影響,宇佐神宮或石清水八幡宮這一類於奈良時代(西元710年至794年)以後建造的神社,柱子使用的是朱漆。因神佛習合(日本將本土信仰和佛教互相揉合成一個新的體系的現象)由來已久,神社和寺廟之間互有深遠的影響。要說到日本宮殿建築的話,自藤原宮的大極殿以後,也建造了不少彩色的建築。日本建築塗色,也成為了理所當然的現象。

不過,在日本用不用色還是有一定的基準。比方說宮殿的對外建築物雖然有使用色彩裝飾,天皇的居住空間卻是以原木為主;神社的話,前述的伊勢神宮或是出雲大社,基本上也是維持原木傳承下來。根據繪畫史料的記載,不同的佛教寺廟也有不一樣的用色講究。在「一遍上人繪傳」當中,神社和寺廟的主要建築都有上色,但神社的拜殿以及幣殿(前者供參拜之用,後者則為放祭品之處)是用原木,寺廟的本堂也是使用原木。可以說是為了區別神明與凡人的空間,或是日本文化看重原木的影響所致。另外,繪畫呈現的是不是事實也難以斷

定。也或者就算建物塗裝上色過,卻因表面色彩無法持久,就算乍看之下是原木,但其實可能也只是褪色了。到頭來,我們從史料中得知的,僅限於當時人們對於神社與寺廟用色的普遍性理解而已。建築學家濱島正士先生曾分析,日本建築的神社(本殿)和塔有塗成紅色的傾向,臨濟宗的寺廟有使用色彩裝飾,淨土宗則以原木為主。現在習以為常原木的禪宗寺廟建築,事實上,在過去也曾是有用色的,這一點十分地有趣;以祖師的居所起源的淨土宗,其建築風格皆傳達到現代首尾一貫以原木為主也是一大特色。

日本有重視原木和偏愛古色的傾向。只不過,這是從枯朽的原木中領略的美感,還是一種懷古念舊的感覺,就不得而知了。茶道宗師千利休的草庵風茶室,用色風格皆傳達出幽靜的美感,「古色古香」也成了一種表現方式。刻意表現出無色、褪色狀態的顏色表現都是存在的。在建築的領域中,色彩展現出了深奧的學問,瞭解建築的用色,也許能幫我們找出建築的嶄新一面。

大　田　省　一

Pink

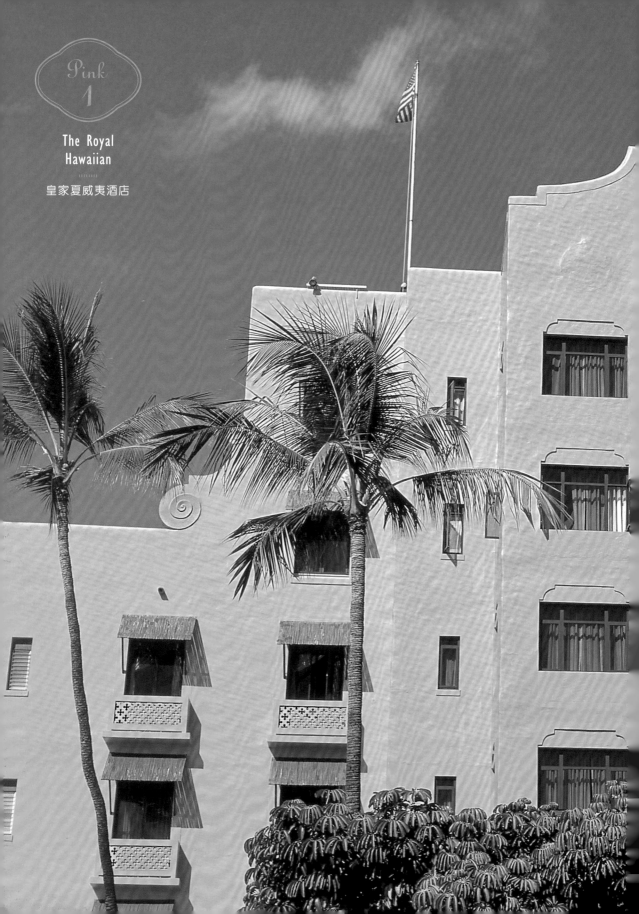

The Royal
Hawaiian

皇家夏威夷酒店

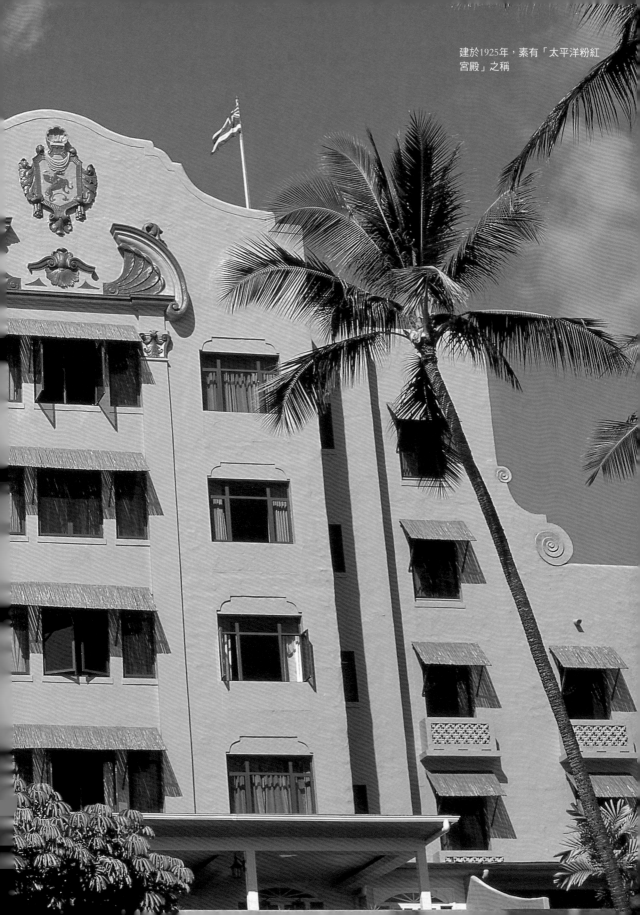

建於1925年，素有「太平洋粉紅宮殿」之稱

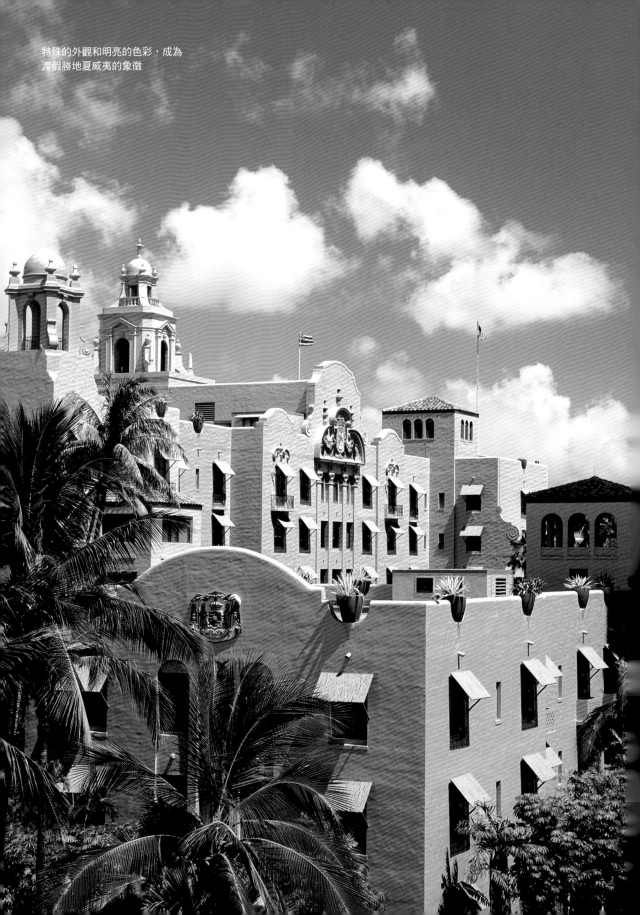

特殊的外觀和明亮的色彩，成為
渡假勝地夏威夷的象徵

Pink

1

皇家夏威夷酒店

The Royal
Hawaiian

美國・夏威夷

這座有著 H 形平面的大型旅館，佔地 6 萬平方公尺，設置有 400 多間客房以及高爾夫球場。當初的建造計劃，就是要蓋出一座大型的綜合設施，藉以帶動威基基地區再啟開發熱潮。建地原本是夏威夷王族所持有的土地，設計上以結合美國當時流行的西班牙風格和摩爾樣式（Moor，阿拉伯建築風格）為主。豎立尖塔的造型以及大膽使用粉紅色的美式作風，體現出消費大國美國對渡假勝地的想像與嚮往。皇家夏威夷酒店的建築設計，由紐約的 Warren and Wetmore 建築事務所承包，他們曾經設計過紐約的大中央車站（位於曼哈頓的中央車站），將美國東岸的建築風格飄洋過海地帶到了太平洋這端的夏威夷。酒店在第二次世界大戰時期曾經被軍隊接收，1970 年代又被日本的熱錢收購過，經過數度更迭改建，不過在旅客心目中的地位卻始終歷久不衰。

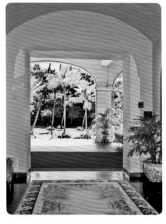

花園的綠意和地毯花紋，展現了南國風情

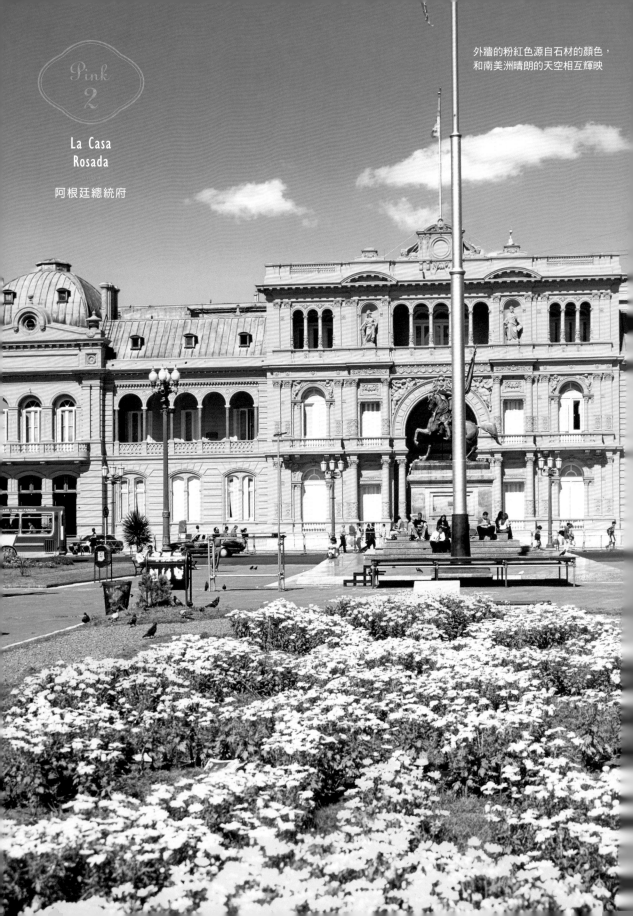

Pink
2

La Casa
Rosada

阿根廷總統府

外牆的粉紅色源自石材的顏色，
和南美洲晴朗的天空相互輝映

阿根廷總統府

La Casa
Rosada

阿根廷‧布宜諾斯艾利斯

粉紅色的阿根廷總統府,又被稱為玫瑰宮,原文的西班牙語是La Casa Rosada,從字面上來看,儼然是與美國白宮互別苗頭的稱號。原本為1878年落成的郵政中心大樓,直到1894年經由義大利建築師Francesco Tamburini巧手改建過後,才做為總統府使用。展現雕工美感的建築正面與挑高屋頂,是屬於第二帝政風格(Second Empire architecture)的設計,源自拿破崙三世在位時的巴黎,此建築風格席捲了歐洲諸國與美國。而這座建在阿根廷的總統府還增設陽台,進一步改良成適合南方人文風土的建築。外牆的粉紅色源自石材自然的顏色,為建築帶來了獨特的光影濃淡變化,和南美洲晴朗的天空相互輝映。阿根廷首都布宜諾斯艾利斯具有濃厚的歐洲風情,因此被喻為「南美的巴黎」,而這座具代表性的象徵建築就座落在首都中心的五月廣場正對面。

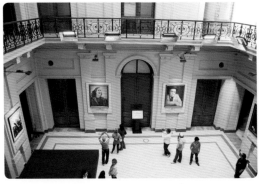

玫瑰宮的畫廊,內部反而充滿嚴謹的氣息,與外觀風格大異其趣

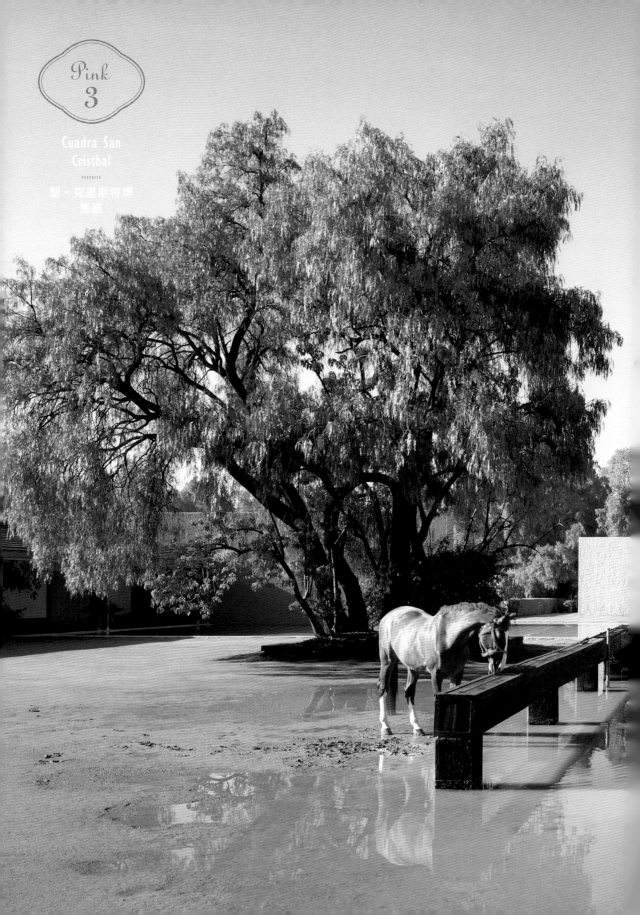

Cuadra San
Cristbal

聖‧克里斯特博
馬廠

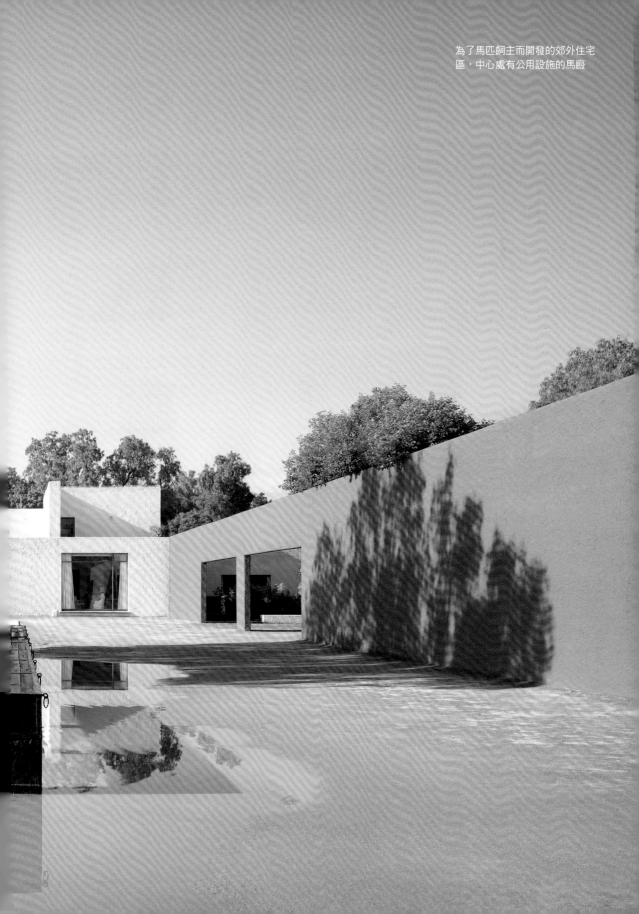

為了馬匹飼主而開發的郊外住宅
區，中心處有公用設施的馬廄

以粉紅為基調的色彩，為開放自在的空間增添美感

Pink
3

聖・克里斯特博馬廄

Cuadra San
Cristbal

墨西哥 • Los Clubes

　　建造這座馬廄的路易斯・巴拉岡(Luis Barragán)，對全球的建築界具有很大的影響力，是位不僅只限於墨西哥，甚至可以代表整個20世紀中葉的建築師。年輕時曾到歐洲壯遊，並接觸當時最新的建築文化，靠自身的能力以幾近自學的方式掌握了現代主義風格。不過，他還另下苦心鑽研在地化的建築表現方式，而並非直接套用。在那之後他著眼於色彩的表現。但現代主義對色彩的關注其實極為有限，於是他在純粹的建築形態上，替作品塗抹上專屬墨西哥的色彩。

　　此處本來是為了馬匹飼主開發的郊外住宅區，在中心部設置一座共用的馬廄。因為顧慮到建築與自然的和諧，在開發這片土地時，才特別用粉紅色來妝點這片開放自在的空間。巴拉岡設計的建築，不管是居家住宅或是其他的建案，粉紅的用色都給人十分深刻的印象。

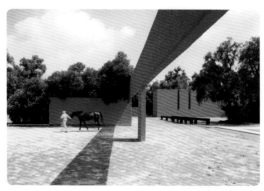

牆壁的設計考量到馬匹的動線，粉紅的色彩也很適合南國晴朗的藍天

大膽的用色，如今已完美融入御茶之水的街景當中

Pink 4

Athénée Français

雅典娜法語學校

Pink 4

雅典娜法語學校

Athénée
Français

日本‧東京

雅典娜法語學校在1962年的日本問世，大膽用色令人驚豔。設計師吉阪隆正希望替水泥都市增添些色彩，這個目標確實完成地非常出色。至今依舊獨樹一格的色彩形象，據說是來自「沉入安地斯山脈的落日餘暉」的風景意象。當初在設計建築時，吉阪曾經前往阿根廷旅行，在異國的旅途當中獲得這個構想。他曾表示：「在中南美洲的混凝土建築上色塗裝並不是稀奇的事情。」

墨西哥的建築師路易斯‧巴拉岡（Luis Barragán）率先使用的拉丁色彩，想必對他有很大的啟發。相對於現代主義的建築講究禁欲的風格，賦予建築物色彩就像是奪回現代主義的裝飾權。雅典娜法語學校的混凝土外牆除了使用顯眼的粉紅色以外，也裝飾有鏤空的字母，醞釀出多樣的設計風味。學校前前後後增建了8次才達到現今的規模，其中也包含了一旁的紫色多層建築。

增建後現今的雅典娜法語學校，紫色與粉紅色的對比鮮明典雅

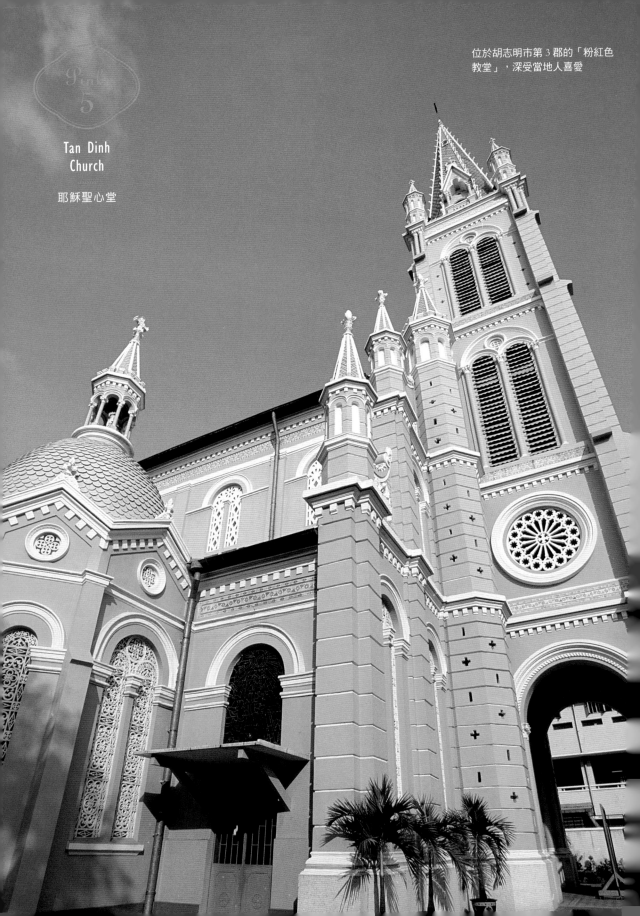

Pink
5

Tan Dinh
Church

耶穌聖心堂

Pink
5

耶穌聖心堂

Tan Dinh
Church

越南・胡志明市

　　越南在歷史上曾經為法國的殖民地，在當時耶穌會隨著法國進入傳教，因此越南也是基督教大國之一。現在前往越南的農村地區，依然隨處可見教堂的尖塔夾雜其中，替亞洲的特有的水田景緻帶來不一樣的異國風情。至於都市地區，各大主要都市也建有大教堂，成為每位市民心中融入生活的象徵性地標。而在胡志明市第 3 郡，也有一座當地人很熟悉的耶穌聖心堂，位在市中心和新山一國際機場之間的地帶，在胡志明市中規模僅次於西貢聖母聖殿主教座堂（耶穌聖心堂正式來說也屬於大教堂等級）。耶穌聖心堂於1876年祝聖啟用，融合了仿羅馬式和哥德式的設計風格，是胡志明市最具歷史淵源的建築。建立時的最初外觀用色已不可考，但於1957年改建時，外牆顏色是鮭魚粉紅，內部則用草莓紅與奶油白裝潢。近年來，內外則都改漆成鮮豔的粉紅色。

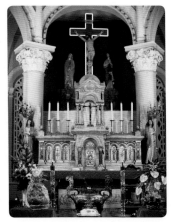

教會祭壇，顏色十分絢麗，十字架外緣用霓虹燈框起

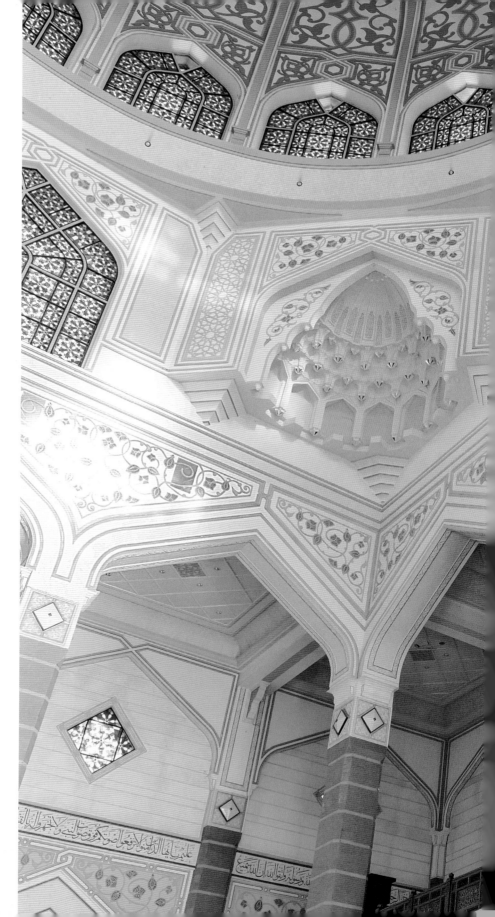

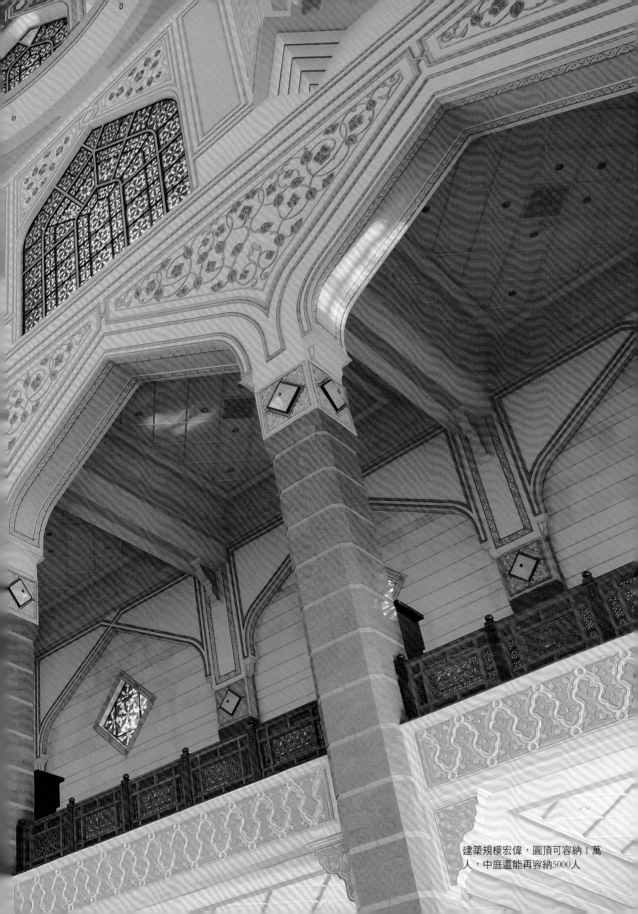

建築規模宏偉，圓頂可容納 1 萬
人，中庭還能再容納5000人

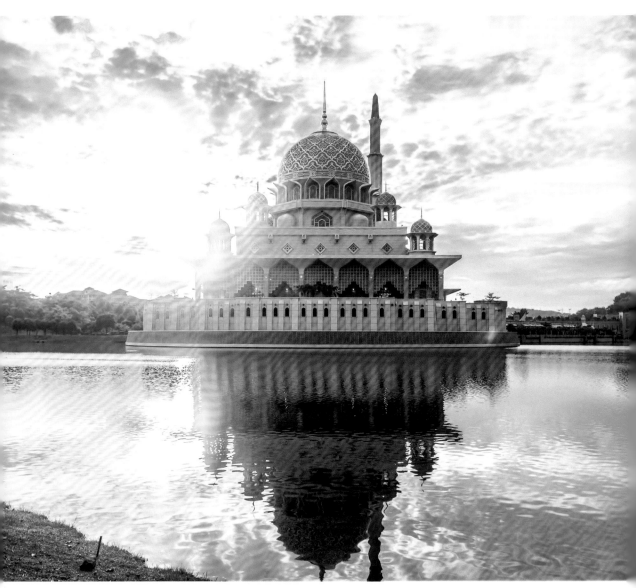

建築映照在布城湖的水景，別有
一番印度的伊斯蘭風情

Pink
6

布城清真寺

Putra
Mosque

馬來西亞‧布城

　　馬哈地擔任馬來西亞首相之後，為了要轉移吉隆坡的首都機能，而開發布城這座新的都市，布城清真寺正是布城的代表性地標（馬來語的正式名稱為Masjid Putra）。布城清真寺在1999年落成，可容納 1 萬5000人，高116公尺的呼拜樓（尖塔）和大型圓頂，十分吸引人們的目光。外觀的粉紅色是花崗石的天然顏色，圓頂表面的粉紅色和玫瑰色幾何圖形相當漂亮。

　　清真寺在馬來西亞有悠久的歷史，因此也具有獨特的建築形態，例如攢尖頂（四角的錐形屋頂）和參考燈塔外形的粗大尖塔等等。而這座清真寺的設計，應是參考波斯（現今的伊朗一帶）和阿拉伯建築構成的。從另一方面來說，主圓頂旁邊附有的「卡垂」（Chatri，類似亭閣的小圓頂）構造，連同主建築物映照在布城湖面的景象，都別有一番印度的伊斯蘭風情。

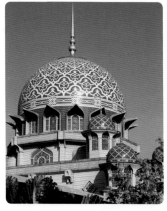

粉紅色的圓頂用色鮮艷，給人女性化的印象，窗簷看上去就像睫毛一樣

Pink
7

Hawa Mahal
·········
風之宮

一扇一扇的小窗口，彷彿像鳥籠
般地對天空敞開

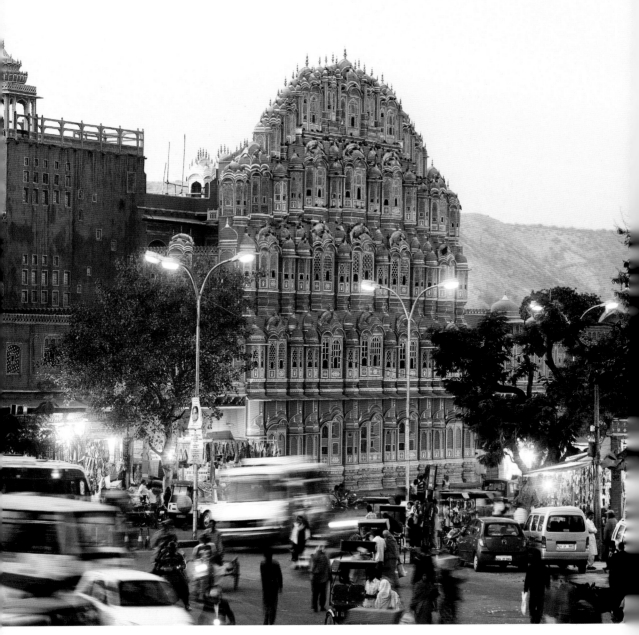

Pink
7

風之宮

Hawa
Mahal

印度・齋浦爾

被喻為「粉紅之都」的齋浦爾，整座城市放眼所及都被塗滿了鮭魚粉色。在過去的英國殖民時期，當地為了要迎接當時還身為王子的阿爾伯特親王（Albert, Prince Consort）來訪，開始塗上這種象徵歡迎含意的愉快色彩。齋浦爾本為摩訶羅闍（印度王公）在拉賈斯坦邦的據點，配置棋盤方塊狀的都市設計。座落在城市中心的宮殿，依舊保有原來的用途。在齋浦爾的宮殿之中特別引人注目的，莫過於風之宮。宮殿巨大的建築物正面雖給人一種壓迫感，但內部空間其實僅只有數公尺深，簡直就像專屬於風的通道般的極端建築形態。風之宮正面還有許多小型的窗戶，一扇扇彷彿鳥籠一樣對著天空敞開。這座風之宮緊緊鄰接著後宮，因此也算是能讓後宮女性一覷外面世界的設施，可以想像她們眼中的世界，就只有鳥籠窗口般的一丁點大小而已。

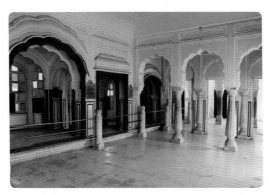

室內有印度伊斯蘭風的拱門，再加上彩色玻璃，彰顯出華麗柔美的意趣

將建築外觀全塗成粉紅色，
看上去卻像是悲哀的血淚

法國波旁王朝的交際花

也喜愛的華麗色彩

粉紅色的華麗色彩，有一種獨樹一格的特殊存在感。因此在裝飾盛行的時代，粉紅色也多用在建築上。在18世紀的法國，國王路易十五時代的波旁王朝非常崇尚裝飾，洛可可風格也大行其道。當時的社交界中龐巴度夫人（Madame de Pompadour）是如領袖般的流行指標，她也很喜歡粉紅色，法國塞夫勒皇家瓷廠甚至研發「龐巴度粉紅」獻上。色相濃厚的粉紅色，華麗又兼有力度感，被廣泛應用在陶瓷和建築裝飾上。另外，粉紅色經常與藍色搭配使用，因過去的法國國徽是藍色的，據說龐巴度夫人也相當喜歡這樣的色彩組合。

接下來在新藝術運動時代，粉紅色又一次出現在建築領域之中。帶動美術工藝運動的蘇格蘭建築師查爾斯‧雷尼‧麥金托什（Charles Rennie Mackintosh），也在作品中使用粉紅色。新藝術運動的線條風格源自植物的曲線，而他使用的粉紅色，也源自玫瑰花等自然物，在蘇格蘭陰暗的天空下顯得分外明亮。之後在裝飾藝術盛行的時代，也習慣使用粉紅色裝飾。尤其劇場用的霓虹燈，在都市中發出刺激性的光彩。而邁阿密海灘粉紅的「邁阿密裝飾藝術建築」，也在南國天空下呈現繽紛的粉色。

粉紅色因給人華麗、明快之類的感覺，所以大多用於喜慶的場合。但也並非全然如此，西非塞內加爾的格雷島（Île de Gorée）上面，有座被稱為「奴隸之家」（Maison des Esclaves）的建築（如上圖），在奴隸貿易盛行的時代，有很多非洲人從這裡被帶往美洲大陸。從門裡往外望就是湛藍的大西洋，然而這對當時的非洲人來說卻是通往絕望的入口。

Blue

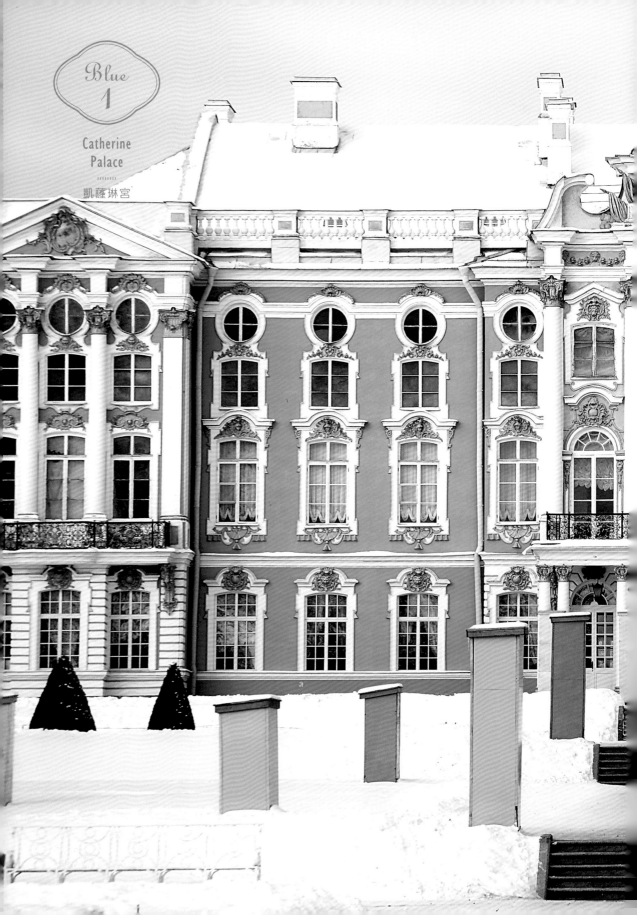

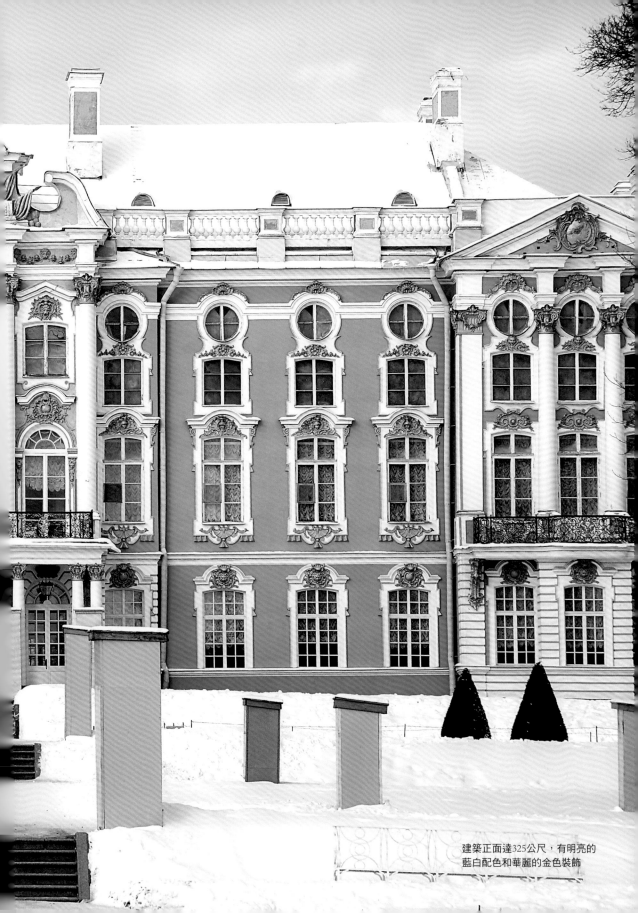

建築正面達325公尺，有明亮的
藍白配色和華麗的金色裝飾

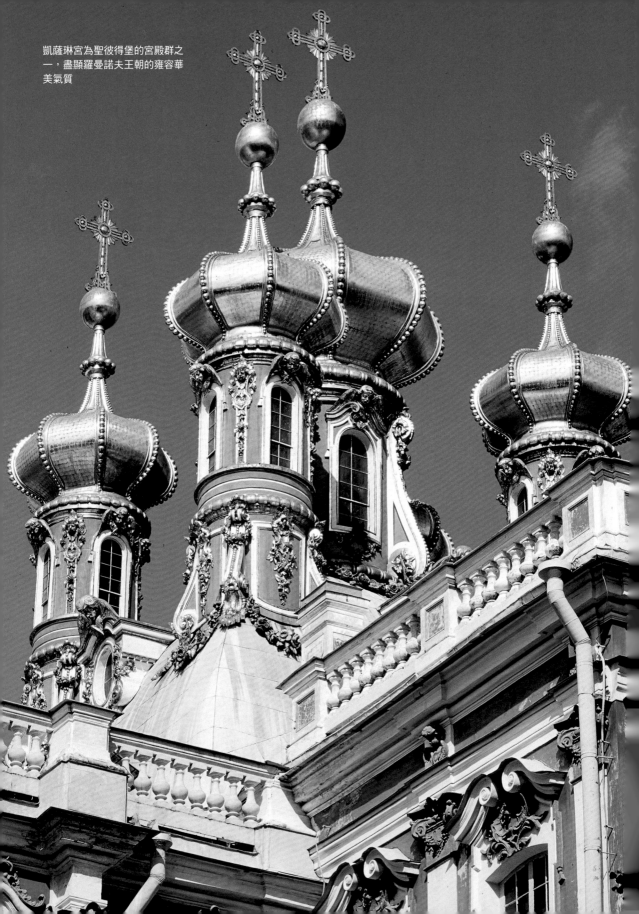

凱薩琳宮為聖彼得堡的宮殿群之一，盡顯羅曼諾夫王朝的雍容華美氣質

Blue

① 凱薩琳宮

Catherine Palace

俄羅斯・聖彼得堡

又名葉卡捷琳娜宮，位於普希金市(舊稱沙皇村)，這裡是距離市中心25公里遠的夏季避暑勝地。凱薩琳宮的別稱還有「夏之宮」，1717年由俄羅斯帝國第2任皇帝葉卡捷琳娜一世(Екатер-ина I Алексеевна)下令建造，經歷第4任皇帝安娜・伊凡諾芙娜的增建，以及第6任皇帝伊莉莎白・彼得羅芙娜改建為洛可可樣式，才達到今日的規模。改建工程從1752年開始，直到1756年才完工，由宮廷建築師Bartolomeo Rastrelli設計，為義大利雕刻家之子、出生於法國，「冬之宮」(位於彼得宮殿)也是出自他的手筆，可說是奠定下俄羅斯的宮殿建築風格。凱薩琳宮正立面長325公尺，採用明朗颯爽的藍色，很適合夏之宮的稱呼。但葉卡捷琳娜二世認為，這種洛可可樣式的宮殿裝飾過多，稍嫌落伍，因此命令蘇格蘭的建築師，將宮殿的一部分改建為古典風格。

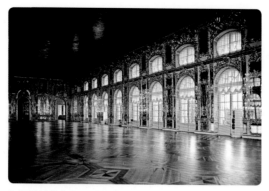

內部使用藍色以及其他的色彩，金色鑲框金碧輝煌

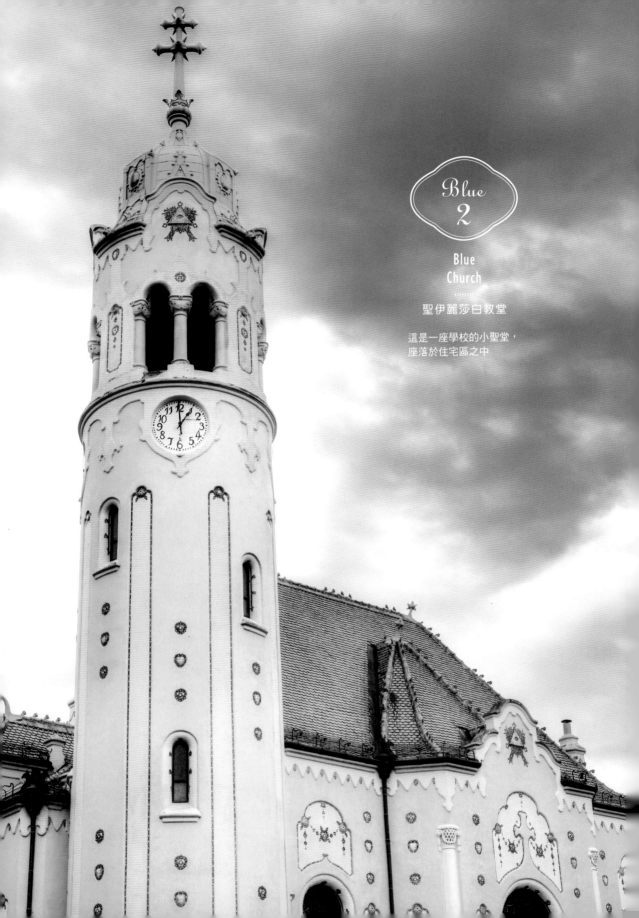

Blue
2

Blue
Church

聖伊麗莎白教堂

這是一座學校的小聖堂，
座落於住宅區之中

Blue

2

聖伊麗莎白教堂

Blue
Church

斯洛伐克·布拉提斯拉瓦

　　聖伊麗莎白教堂又名「藍色教堂」，位於斯洛伐克的首都布拉提斯拉瓦。表現藍色的用法極其豐富多樣，從外牆、馬賽克、彩釉壁磚、屋頂瓦片或彩繪玻璃等，皆有藍色點綴。教堂完工於1913年，設計者Ödön Lechner是匈牙利國內新藝術運動的先驅之一。當時，哈布斯堡帝國的威勢雖然已大不如前，但從匈牙利開始到捷克、斯洛伐克一帶的範圍仍在其版圖之下。Ödön Lechner

也是深受民族主義感化的其中一位藝術家，因此他的藝術表現手法刻意跟維也納分離派（Vienna Secession，於1890年代由年輕的美術家在德語圈發起的運動或組織）對抗，並視馬扎爾人（於896年移居至現今匈牙利地區，為匈牙利的主要民族）的民間藝術為依歸，再追溯回馬扎爾人東方的根源以尋求表現靈感。或許就是因為如此，才找到這般用藍色表現的手法。

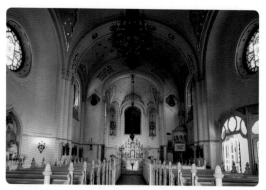

進入教堂內部，不同建材的藍色交織成華美的空間

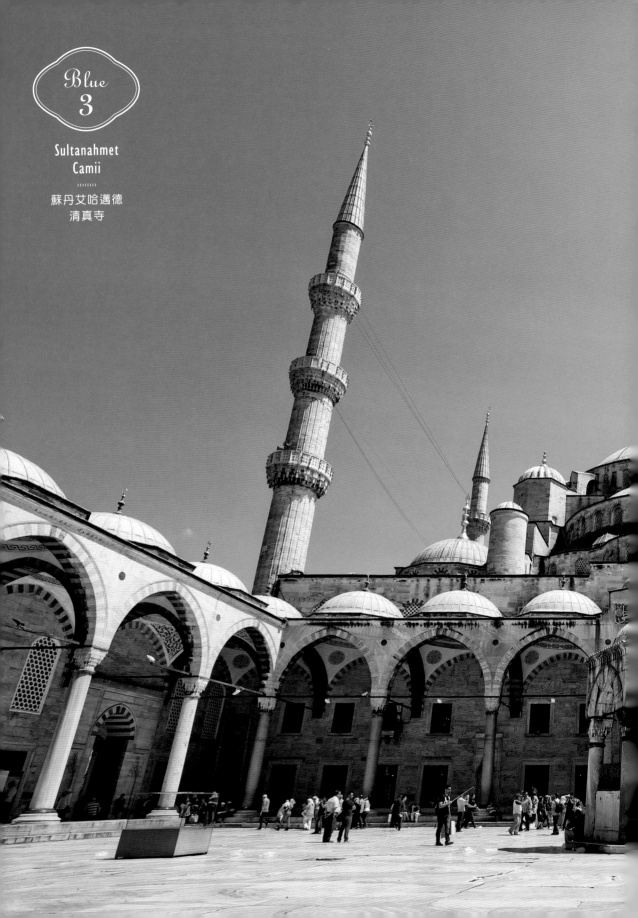

Blue
3

Sultanahmet
Camii
·········
蘇丹艾哈邁德
清真寺

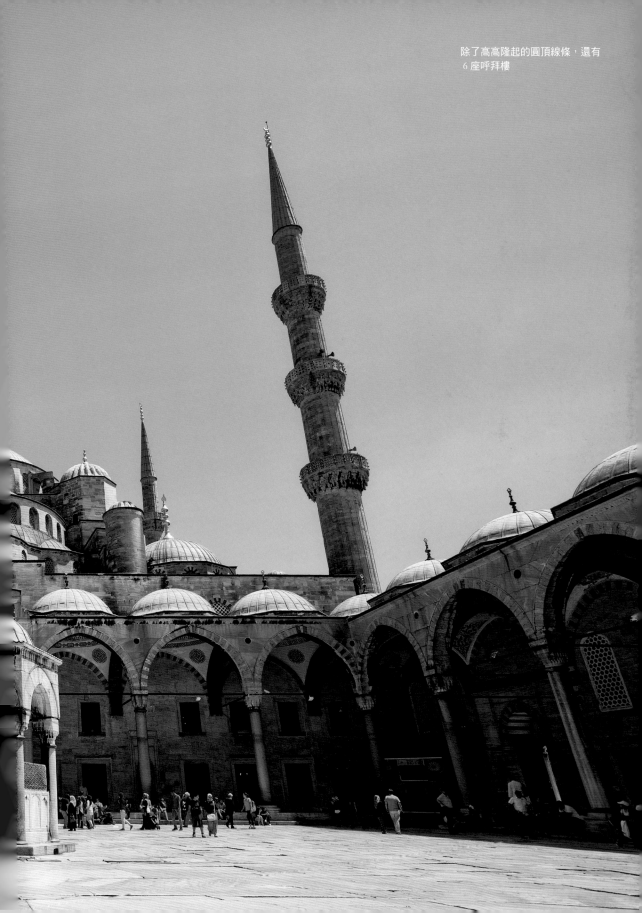

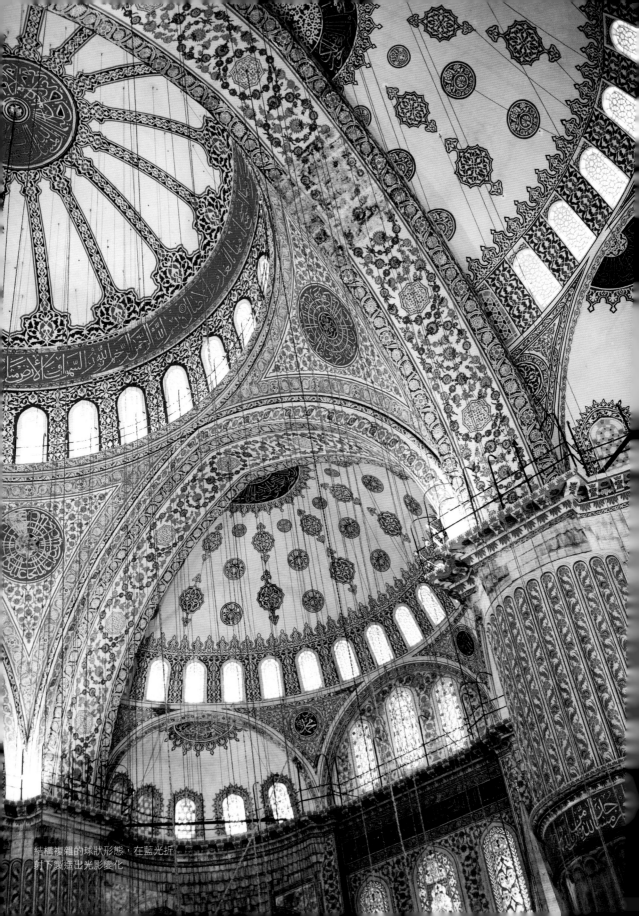

結構複雜的球狀形態，在藍光折
射下裂造出光影變化

Blue

3

蘇丹艾哈邁德清真寺

Sultanahmet
Camii

土耳其・伊斯坦堡

聳立於土耳其伊斯坦堡歷史地區的蘇丹艾哈邁德清真寺，有高高隆起的巨大圓頂和6座呼拜樓，是一座雄壯宏偉的建築。因為內部的裝潢色調以藍色為主，又名藍色清真寺。用於內部裝潢的伊茲尼克瓷磚，產自於伊茲尼克(İznik)地區，白底配上鈷藍色花紋十分鮮明。這種瓷磚經過複雜的拼貼組合後，在球狀的天花板上製造出光影效果。這座清真寺為鄂圖曼帝國第14任皇帝艾哈邁德一世(I. Ahmet)下令建造的，從1609年開始動工，歷時7年完工。設計師是偉大建築家米馬爾・希南(Mimar Sinan)的高徒穆罕默德・阿迦(Mehmet Ağa)。旁邊的聖索菲亞大教堂是拜占庭帝國時建造(此教堂曾被改建為清真寺，現在則為博物館)。兩者對照比較之下應該不難發現，鄂圖曼帝國徹底吸收了聖索菲亞大教堂的建築樣式，並且加以應用、發揚光大。

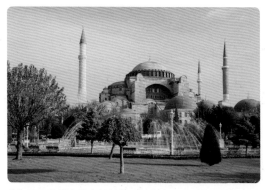

此為聖索菲亞大教堂的外觀，藍色清真寺即仿效了大教堂圓頂的複雜構造

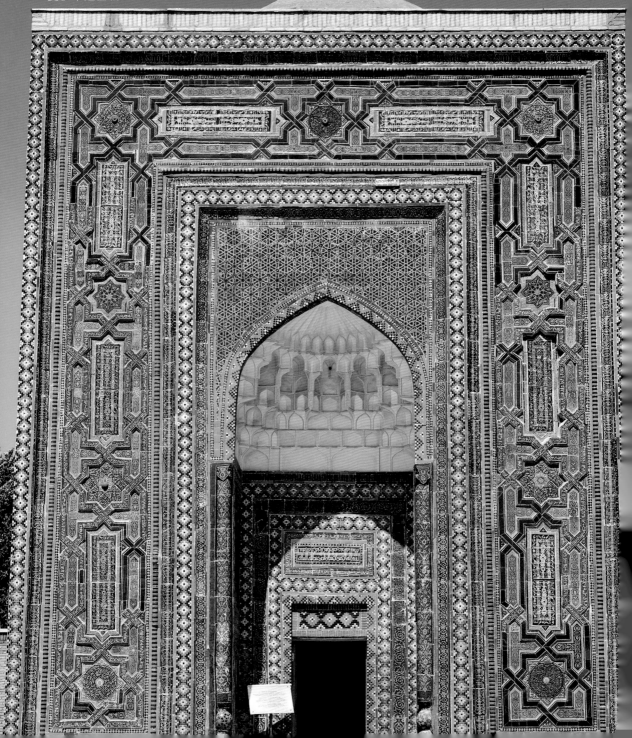

Blue
4

Shahi Zinda

夏伊辛達墓城

伊萬樣式（eyvan，尖頭拱狀的開口）的入口，有彩色壁磚砌成的阿拉伯式花紋

Blue

4

夏伊辛達墓城

Shahi
Zinda

烏茲別克・撒馬爾罕

中文又可譯為沙赫靜達陵墓群。撒馬爾罕曾是君臨西亞與中亞的帖木兒帝國首都，因當地清真寺的顏色而得名「青之都」，藍色的色澤感覺上是接近青金石的「波斯藍」。其中最具代表性的，應屬於夏伊辛達墓城了，此處不是僅單指一座古墓而已，是由自古以來，積年累月所建造的眾多古墓群集、構建的建築群。墓城大約是從 9 世紀到11世紀開始建造，一直持續到19世紀，過程中建築使用色相不同的藍色。入口附近的Qāḍī Zāda al-Rūmī陵墓，有 2 座藍綠色的圓頂，垂直的圓柱狀空間向上拉高至圓頂的最高處聚攏收合，這種建築樣式就稱作撒馬爾罕樣式。每座圓頂內部也各自有獨特的設計風格，各種絢麗的藍色舞動其中，就跟美麗的天空一樣。由於伊斯蘭教規定禁止崇拜偶像，所以可以感受到他們在色彩的呈現上極盡鑽研並發揮地淋漓盡致。

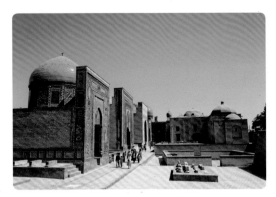

Qāḍī Zāda al-Rūmī陵墓，擁有藍綠色的圓頂

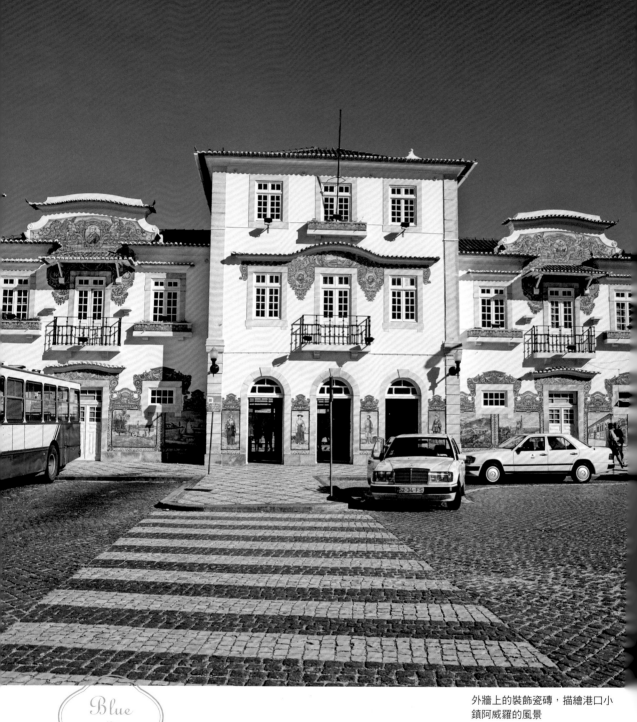

外牆上的裝飾瓷磚，描繪港口小
鎮阿威羅的風景

Blue

5

阿威羅舊車站

Aveiro
Station

葡萄牙・阿威羅

在葡萄牙有一種裝飾用的瓷磚「阿茲勒赫瓷磚」，以細緻的圖樣和藍色的色澤聞名，使用之後就能替街道帶來獨特的色彩。舉凡宮殿、教堂等各式建築物，都能見到它們的蹤影。起初是由摩爾人（Moor）傳入伊比利半島的，或許源自於摩爾人的空白恐懼症（不喜歡留白空間，用各種裝飾填補空白之意）習性，所以將阿茲勒赫瓷磚大量用在牆壁、地板與天花板等地方。阿茲勒赫瓷磚出現於15世紀，在19到20世紀初期隨著新藝術運動興起，近代都市開始蓬勃發展，阿茲勒赫瓷磚也跟著被廣泛使用在裝飾咖啡廳、餐廳與車站等都市建築設施。坐落於葡萄牙中部的阿威羅是個港口小鎮，舊車站正是使用阿茲勒赫瓷磚裝飾的，外牆有描繪阿威羅市街風景的瓷磚畫。一進到車站大廳裡，迎頭就有一整面牆的阿茲勒赫歷史圖畫映入遊客的眼簾之中。

阿茲勒赫一詞源自阿拉伯語az-zulayj，意為精美的石頭

Blue
6

Santuário
Dom Bosco

聖鮑思高教堂

廳堂中央懸吊著的 4 層大吊燈

Blue

6

聖鮑思高教堂

Santuário
Dom Bosco

巴西・巴西利亞

1883年，義大利的聖人聖若望・鮑思高(San Giovanni Bosco)做了一個在美洲新大陸建設烏托邦的美夢。後人解釋這個美夢是建設巴西利亞的預言，因此在1970年，於巴西利亞建立了這一座教堂紀念他，設計者是Carlos Alberto Naves。外觀呈立方體，設有一排的尖拱形開口，整個外型很適合現代主義風格的首都。這樣的連續拱形設計，在巴西的外交部(或稱伊塔馬拉蒂宮，Palácio do Itamaraty)和最高法院都看得到，出自奧斯卡・尼邁耶(Oscar Niemeyer)的手筆。他身為巴西利亞都市計劃的負責人，偏愛連續拱形的建築風格。

跟清水混凝土的外觀相比，教堂內部沐浴在藍色光華之中。採光開口處鑲嵌的彩繪玻璃，是由12種色調的藍色和白色威尼斯玻璃所構成。以幾何學圖形為主的現代主義設計風格，也把光的效果揮灑到極致的境界。

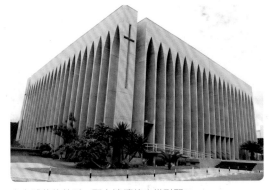

立方體狀的外形，配上連續的尖拱形開口

Column

about Colors

Blue

沙特爾主教座堂的彩繪玻璃，
這種帶有深厚韻味的美麗色澤，
被稱為「沙特爾藍」

束之高閣的高貴顏色
平民百姓無法企及

皇室藍、普魯士藍等顏色，給人一種珍而重之的高貴印象，但在古希臘和羅馬時期卻並非如此。希臘用來形容藍色的語彙很少，羅馬則是將藍色當成喪服的顏色，而且也是凱爾特和日耳曼等異民族的代表色。另一方面，古埃及視青金石為貴重礦石，據說埃及豔后克麗奧佩特拉七世的眼影，也有使用這種礦石。在古代，藍色原料十分貴重，對一般人來說是一種難以企及的色彩。

到了大航海時代，一種名為群青的青金石從阿富汗傳入歐洲被廣泛運用，大大改變了藍色的地位。群青被用來繪製聖母瑪利亞的藍色衣服（聖母瑪利亞信仰經常會與水或是海洋信仰有關聯），也被當成濕壁畫的顏料，替建築物增添色彩。彩繪玻璃在中世時代已經做得出來藍色的色澤，連基督教會也開始運用藍色了。最能體現藍色莊嚴氣息的，莫過於沙特爾主教座堂了（如上圖）。進入內部，迎面而來的是藍光舞動的世界。沙特爾主教座堂供奉聖母瑪利亞的聖衣，本就是教徒朝聖的地點，以藍色裝飾也就在情理之中（但是，在聖衣的藍色形象深植人心之前，沙特爾主教座堂就已經建立了）。

在中國，藍色是代表東方的顏色。理由是從中原（中國傳統的中央地區）來看，東方的土地是青綠色的。按照四神相應的觀點，青龍是東方的守護神（在東亞或中華文化圈，人們認為大地四方由青龍、白虎、朱雀與玄武這「四神」職掌，四神相應是指與四神契合的風水）。在歐洲，藍色也是從東方世界傳入，兩者可謂偶然的一致。藍色給人一種日出東方的爽朗印象，也確實是很適合東方的顏色。

Yellow

Bao Tang Lich Su Viet Nam
Buu Dien Thanh Pho
St. Francis Xavier Church
Church of Castro
Schönbrunn Palace
Kaku Maja

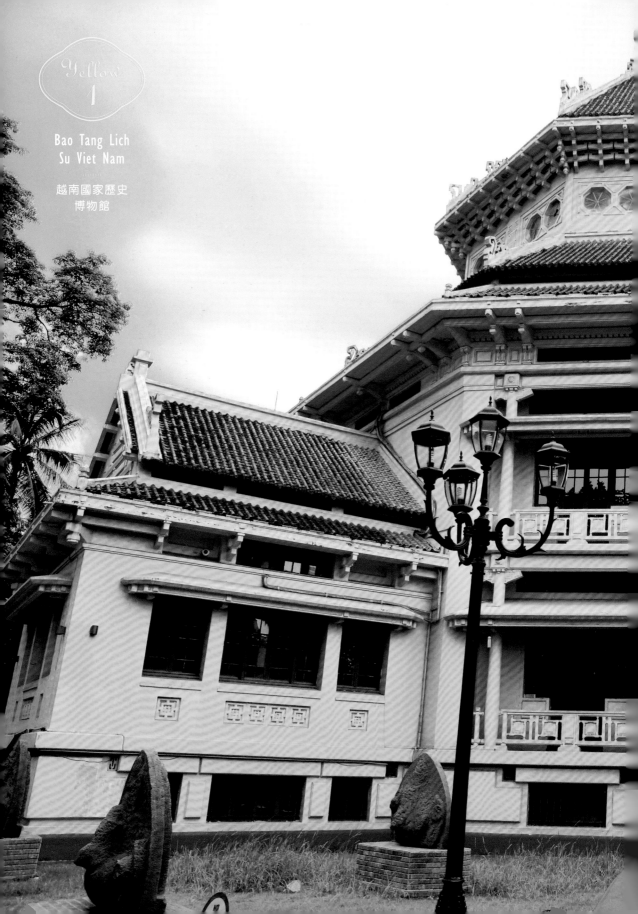

Bao Tang Lich
Su Viet Nam

越南國家歷史
博物館

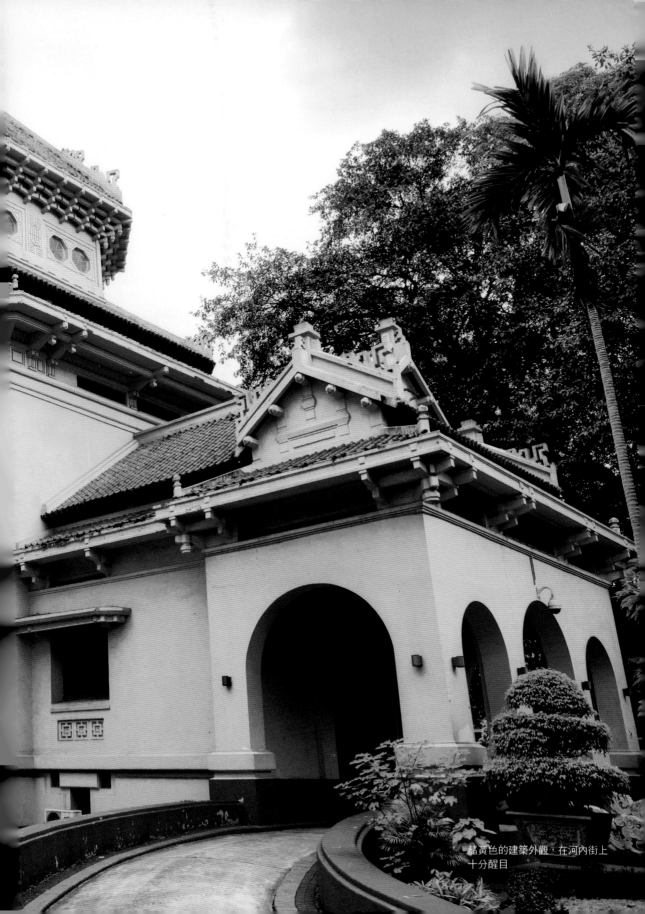

赭黃色的建築外觀，在河內街上
十分醒目

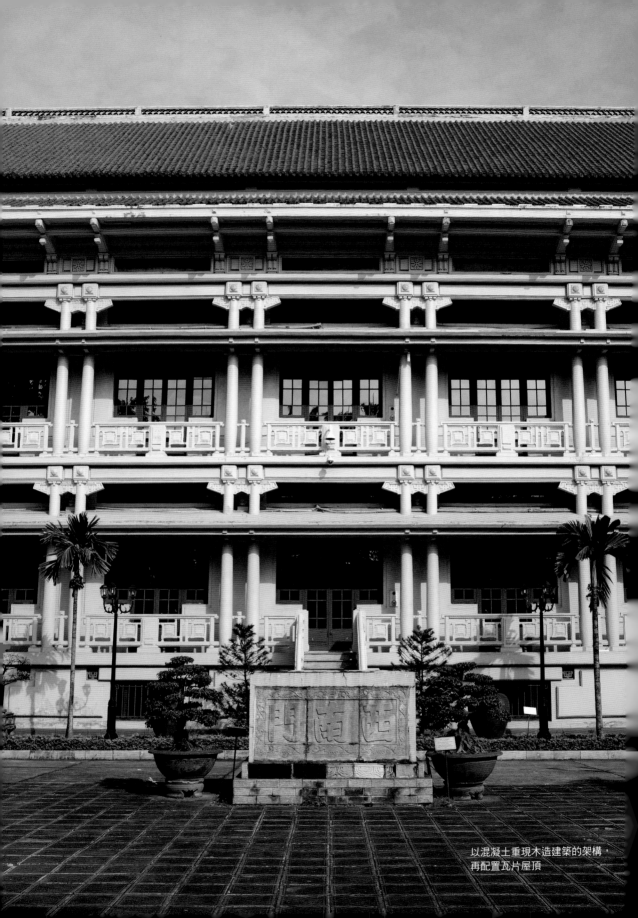

西南門

以混凝土重現木造建築的架構，
再配置瓦片屋頂

越南國家歷史博物館

Bao Tang Lich
Su Viet Nam

越南・河內

　　越南至今仍留有許多法國殖民時期的建築物,而且這些建物多半是黃色系的。在法國南部出產赭石,以其調和出來的顏色正是赭黃色,因此法國人要表現南方風情時使用的色彩,大多會偏好用黃色呈現。這座立於河內街上有著十分顯眼外型的建築,是法國研究越南當地文化的「法國遠東學院」(EFEO,又譯做法蘭西遠東學院)於1932年所建造的博物館。設計者是法國美術學院(位於巴黎的法國國立美術學院)的高材生歐內斯特・埃布拉德(Ernest Hébrard),他將亞洲的建築文化加以融合成嶄新的建築樣式,並發揮在這座建築上。以混凝土重現木造建築的架構,再配置瓦片屋頂,這在當時法國殖民下的東南亞領土非常流行,在現今的城市中也看得到類似的設計。儘管潮流改往現代主義靠攏,但這種黃色美學還是傳承了下來,持續為城市點綴色彩。

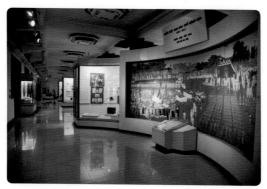

館中有越南北屬時期(中國統治時期)、獨立王朝時期及法國統治時期等各個時代的展示

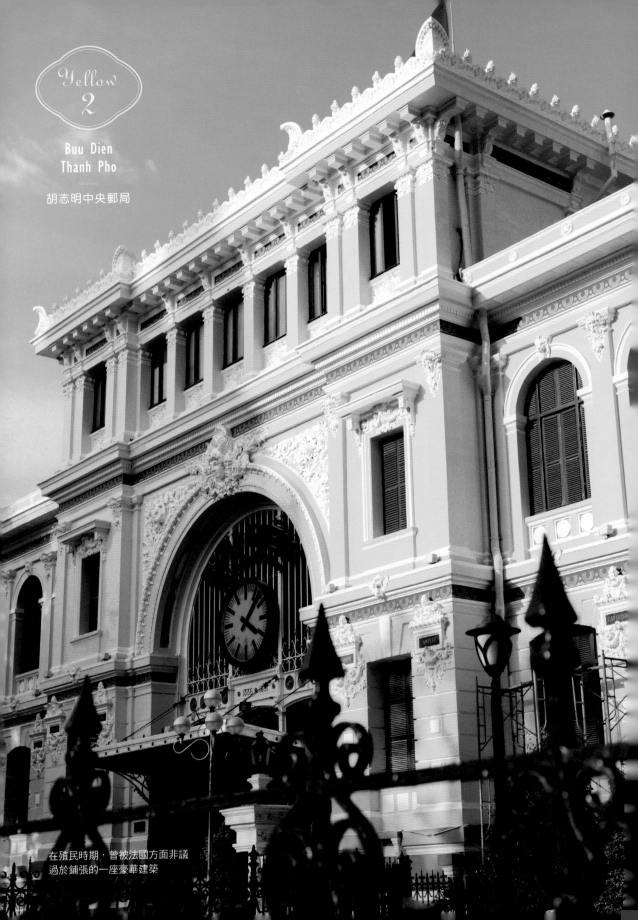

在殖民時期，曾被法國方面非議
過於鋪張的一座豪華建築

Yellow ②

胡志明中央郵局

Buu Dien
Thanh Pho

越南・胡志明

又稱「西貢中央郵局」，是足以代表胡志明市(過去的西貢)美感的建築之一，外牆塗上與南國陽光十分相襯的鮮黃色。當時法國的都市計劃手法，是在大馬路的盡頭處設置紀念性建築，現今胡志明市內到處仍有遵循前述手法的建築相互爭妍。法國原本建設西貢打算要當成在亞洲的據點，因此西貢的建築十分豪華，後來甚至還被宗主的法國批評太過鋪張浪費。

郵局一向是連繫殖民宗主國和殖民地，還有連繫殖民中央政府和地方政府的重要基礎設施，有著如此的重要性，因此也就蓋得特別的搶眼了。胡志明中央郵局於1891年建成，建築物正面充滿文藝復興風格的裝飾，儼然是一座展現法國文明的殿堂，負責向越南彰顯法國的威信與威望。但現如今，入口正面擺設著胡志明肖像，象徵這座建築已完全地屬於越南人了。

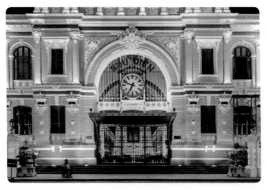

文藝復興風格的裝飾，向越南彰顯法國的威信與威望

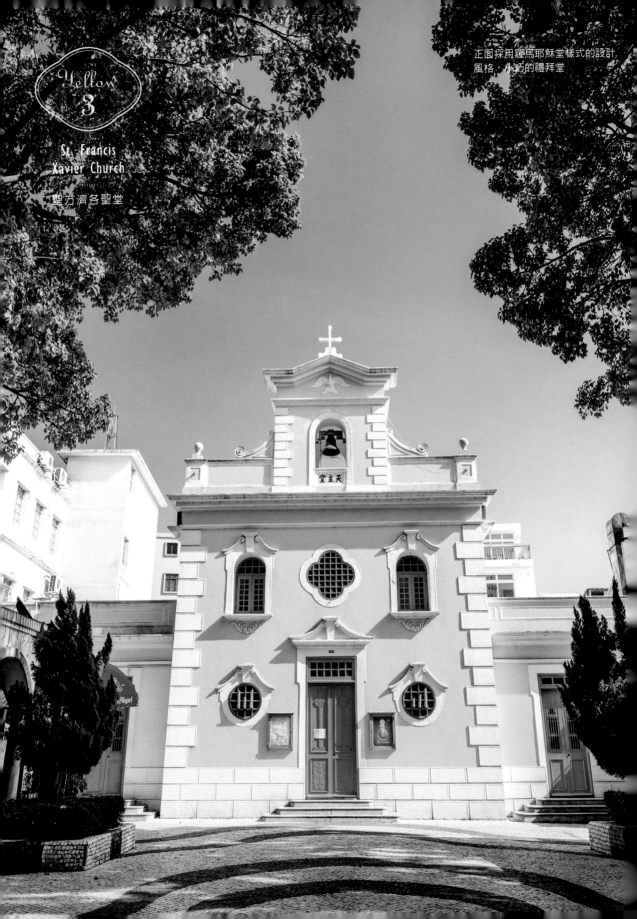

Yellow

3

St. Francis
Xavier Church

聖方濟各聖堂

堂主天

Yellow

3

聖方濟各聖堂

St. Francis
Xavier Church

中國・澳門

聖方濟各聖堂座落於澳門路環，顧名思義是建造以用來紀念聖方濟各・沙勿略 (San Francisco Xavier) 的教堂，他是把基督教傳到日本的傳教士，於1662年被教會列為聖徒。這座教堂建設於1928年，曾經供奉過聖方濟各的右臂殘骸（現在已轉移到澳門的聖若瑟修院收藏）。聖方濟各在日本傳教之後，也立志要前往中國傳教，可惜壯志未成，尚未踏入中國便在澳門外海的上川島逝世。遺骸本來要送回日本安葬，無奈當時日本對基督教的迫害情形嚴重，擔憂會受到影響才只好留放在澳門。這座小巧的聖方濟各聖堂正面採用雙層結構，上層的左右兩端各設有漩渦形裝飾，那是源自於羅馬耶穌堂樣式的巴洛克風格設計。奶油黃的外牆顏色，在澳門其他的葡萄牙時期的建築上也很常見。前院鋪設的馬賽克磚也是葡萄牙建築風格的設計之一。

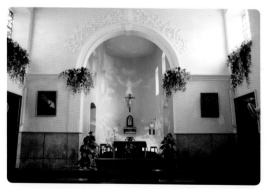

內牆是明亮的奶油白，設置祭壇的半圓形後殿，則採用天空般的鮮明藍色

Yellow
4

Church of
Castro
ııııııı

卡斯楚教堂

教堂建於奇洛埃島的卡斯楚，在
市街中增添一抹明亮的色彩

卡斯楚教堂

Church of
Castro

智利・卡斯楚

智利南部的奇洛埃島上，由耶穌會在18到19世紀所建造的木造教堂群(Churches of Chiloé)。在彷彿是世界的盡頭的這片土地上，雖然採用的是智利當地的木工技術，卻也成功融合了歐洲建築與在地的文化，奇洛埃的教堂群醞釀出一種獨特的美感。奇洛埃島主要的中心都市為卡斯楚，建立在此地的卡斯楚教堂(正式名稱為聖方濟教堂，Church of San Francisco, Castro)，是義大利建築家設計的哥德復興式(neo-Gothic)雙塔建築。在奇洛埃的教堂群中，亦屬於正統的歐洲風格。外牆的奶油黃用色，在市街中點亮一抹明黃的色彩。島上的其他教堂，也使用各式各樣的顏色，用意是以油漆保護木造的西洋風格建築，但也有直接露出木質紋理，完全沒有上色的教堂。卡斯楚教堂的內部也展現木質建材，可以直接感受到建築的造型美感。

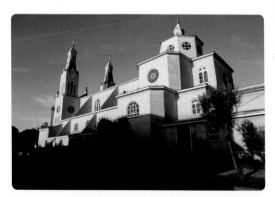

於2000年，包含卡斯楚教堂在內的14座奇洛埃教堂群被認定為世界遺產

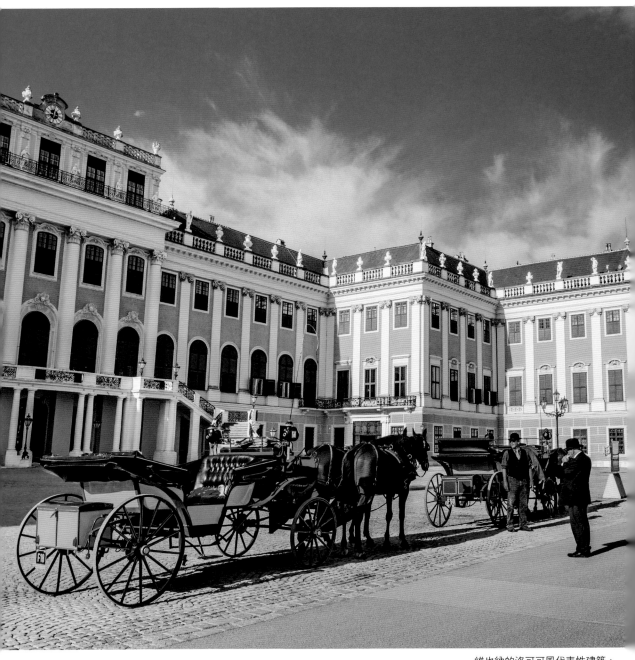

維也納的洛可可風代表性建築，
位於維也納的郊區，腹地廣大

Yellow

5

Schönbrunn
Palace

美泉宮

美泉宮

Schönbrunn
Palace

奧地利・維也納

又名熊布朗宮，是哈布斯堡家族的皇族夏季離宮，位於維也納郊外，佔地面積廣大。原文的Schönbrunn在德文中為「美泉」之意，是一個很適合避暑勝地的美麗名稱。原本做為王室的農場之用，在17世紀末被打造為皇族狩獵專用的別墅，由建築名家菲舍爾・馮・埃拉赫（Fischer von Erlach）設計腹案。於18世紀瑪麗亞・特蕾莎女皇（Maria Theresia）下令增建，才有今日所見宏偉的宮殿規模。外牆的黃色是女皇選用的，這種顏色又稱為「特蕾莎黃」。內部裝潢蒐羅了各式各樣的設計意趣，成為宮廷生活的舞台。女皇喜歡享受綠意盎然的庭園生活，在幾何學樣式的庭園中包含了建立在小山丘上的羅馬式遺跡造景，連日式庭園也在庭園的一角中。19世紀以後，宮廷建築家約翰・阿曼（Johann Aman）撤除過剩的洛可可風格裝飾，才成為現今的模樣。

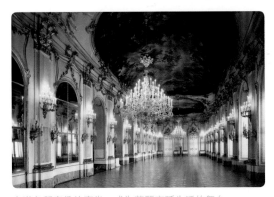

充滿各種意趣的廳堂，成為華麗宮廷生活的舞台

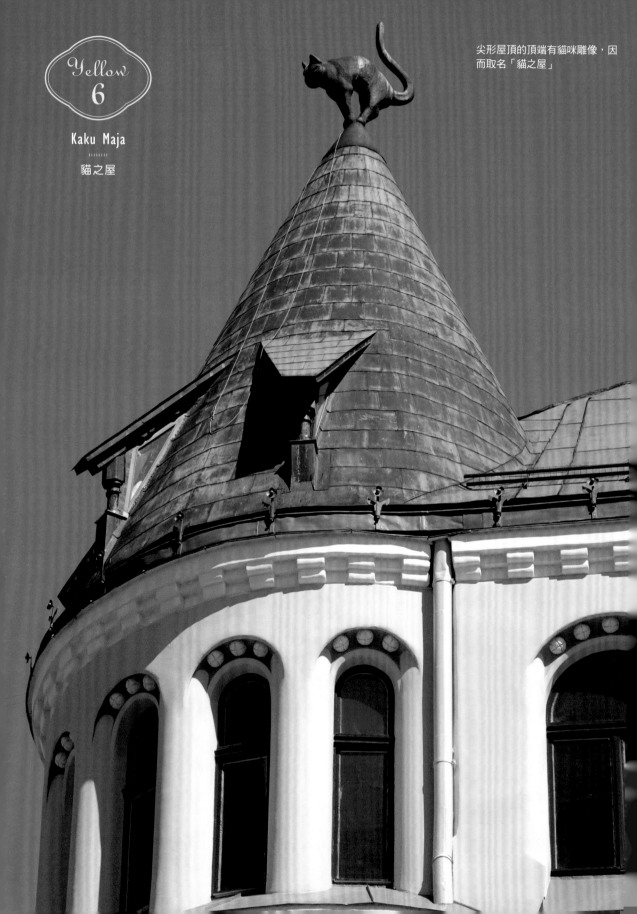

Yellow
6

Kaku Maja
••••••••
貓之屋

尖形屋頂的頂端有貓咪雕像，因
而取名「貓之屋」

貓之屋

Kaku
Maja

拉脫維亞・里加

　　拉脫維亞的首都里加的舊城區（Vecrīga）被列入世界遺產中。這座建築物就是這個地區當中的一個熱門觀光景點，被稱為「貓之屋」。這個名稱的由來，取自建築物頂端的貓咪雕像，這些屋頂上的雕像背後有一則有趣的故事，證明了拉脫維亞人執拗的倔強脾性。過去這裡的屋主是位頗富有的拉脫維亞商人，但城市的商會當時被德國人壟斷，這位富商沒辦法加入成為他們的一員。於是生氣的富商就在屋頂上打造一隻背對商會的貓咪雕像（也有另外一隻背對市政廳的貓咪雕像）。里加是德國人在12世紀興建的漢薩同盟（Hanseatic League）都市，後續又先後被俄羅斯以及蘇聯政府支配過，里加人或許將自己的身影，投射到這對仰天直立的貓咪雕像上了吧！貓之屋是里加的新藝術運動風格的建築，外牆的黃色也是彰顯這種建築風格的特色。

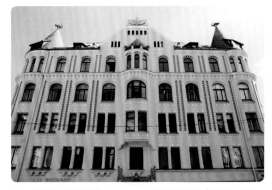

入口附近的植物型曲線花紋，是新藝術風格建築的特徵

從歷史早期就被使用的顏色

是金色的代用色

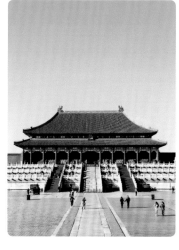

這座巨大的建築，
體現了中國歷代王朝
蘊含的宇宙觀

黃色是人類在歷史上最早開始使用的顏色之一，拉斯科洞窟（Grotte de Lascaux）壁畫使用黃色赭石作畫（富含氧化鐵粉末的黃土）。古埃及和古羅馬的牆壁上也經常出現黃色，但多半是做為金色的代用顏色來使用。黃色更廣泛運用在王陵的壁畫上，在龐貝城就有發現一間房間，其中一面牆塗滿赭黃色。不過，在中世歐洲的基督教世界，黃色是叛徒猶大身上穿著的衣服顏色，因此帶有負面的意味。英文Yellow有卑劣、膽小的意思，大概就是由這個典故而來。但另一方面，梵蒂岡的旗幟和教皇的長袍，是以黃色和白色組成，這兩種顏色分別用以表現金色和銀色。黃色之於基督教來說也象徵著天國之鑰，在教堂使用黃色的案例，或許跟這一點有關。

誠如前面所言，黃色本來是岩石或是泥土的顏色，後來使用在建築上。但在中國，是用各地的土壤顏色表示方位。比方説，在中華思想當中以黃色為中心，東西南北分別是青、白、朱與玄（黑）。黃色表文明開化之地（中華），是皇帝的代表色。明朝和清朝皇帝居住的北京紫禁城，也是基於此觀念採用黃瓦屋頂。為符合儒家典籍中對天子都城的描述，紫禁城內蓋有大量建築。其中以太和殿為最高峰（如上圖），位於腹地中心，建築本身亦帶有許多涵義。例如，白色大理石造的三層基台、面寬約70公尺的建築規模，與雙層的廡殿頂（屋頂斜面朝4個方向傾斜的構造），每項都是建築的最高規格。瓦當（屋簷上的圓形瓦片）的龍紋是皇帝的象徵，屋頂兩端還有共計10隻名為走獸的裝飾物，這也是僅有皇帝宮殿才能擁有的規格。

Green

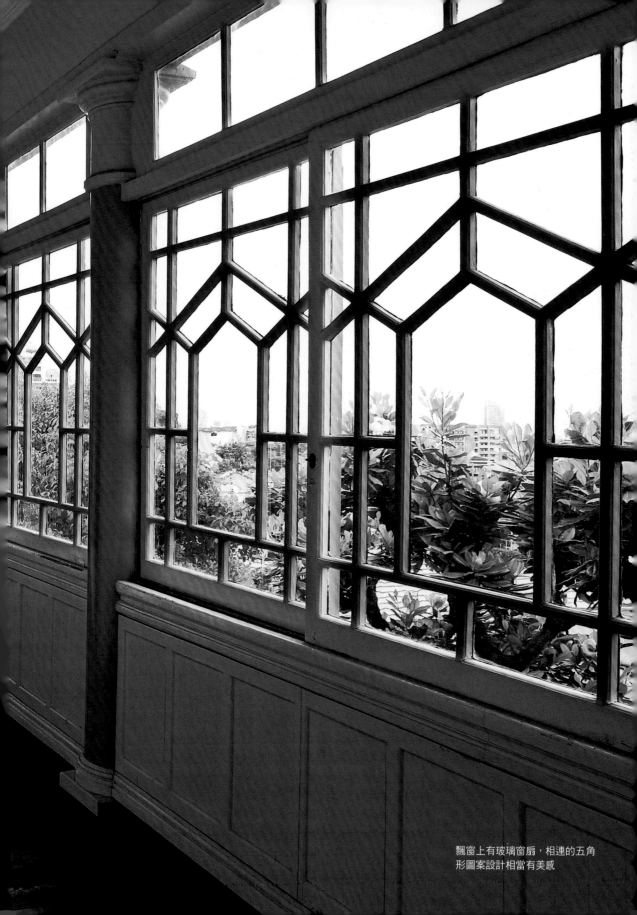

飄窗上有玻璃窗扇，相連的五角
形圖案設計相當有美感

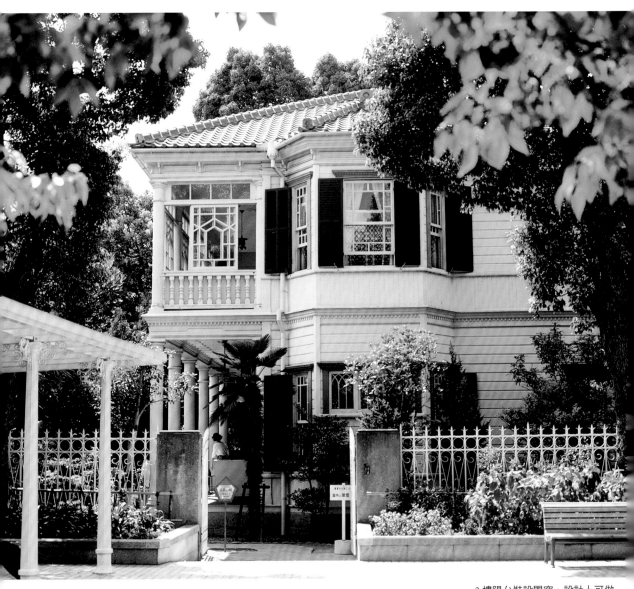

2樓陽台裝設門窗，設計上可做
為日光室使用

萌黃之館

The Former
Sharp House

········

日本・神戶

神戶市北野的異人館的街區上，有一座前美國領事的故居，因建築物外牆的顏色而得到「萌黃之館」的名稱。過去曾被漆上白色的外牆，因而被稱作「白色異人館」。後來於1987年將建築解體重新修整，這才判斷出最初的顏色，而成為現今的樣貌。萌黃之館是木造的西洋風格建築，因為外牆需塗上油漆加以保護，所以每間隔一段時間就要重新塗裝。這座建築是1903年為了美國領事亨特・夏普（Hunter Sharp）建造，設計者據說是當時活躍於神戶的英國建築師亞歷山大・尼爾森・漢賽爾（Alexander Nelson Hansell）。附有雨淋板（將橫條木板以層層疊蓋的方式構成）的外牆，再加上陽台以及飄窗（凸出的窗戶）的設計也替房屋增色不少。1995年阪神大地震後，萌黃之館瓦磚製的煙囪受災掉落，外牆也有些許龜裂的痕跡，但現在已經完美地修復完成了。

內部裝潢使用淡綠色的壁紙，椅子也是綠色系的布料

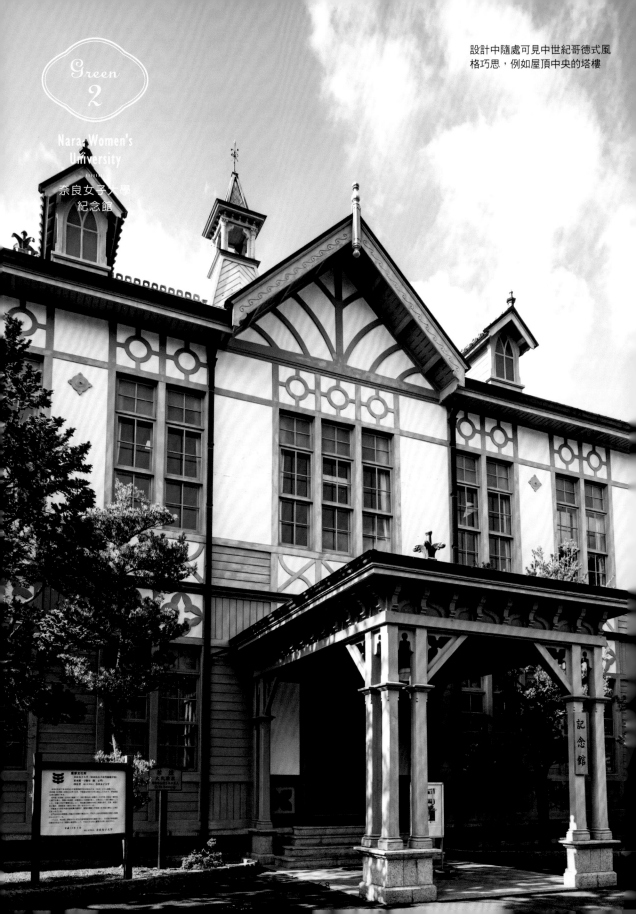

設計中隨處可見中世紀哥德式風
格巧思，例如屋頂中央的塔樓

Green

②

奈良女子大學紀念館

Nara Women's
University

日本・奈良

原先為奈良女子高等師範學校的本館，於1909年建造。這一座木造洋館是雙層的木骨架構造（half-timber，從外觀可以看到建築物的樑柱骨架，兼具裝飾機能的建材，骨幹支架間的牆壁部分則以灰泥或其他素材補上），木頭部分塗上淡綠色，與粉刷的白牆互相搭配在一起，營造出一種很適合女校、溫婉動人的感覺。牆面的圖案採用大量的曲線，形成纖細而優美的設計，或許是考量到女校才添加的巧思吧！設計者山本治兵衛曾是文部省技師，當初規劃1樓是事務室，2樓則為大講堂。大講堂中央的天花板為穹窿天花板（coved ceiling，一部分的天花板向上方凹折），內凹的部分則是格狀藻井（由方格構成的天花板）。這種設計雖然看似與日式風格也有相通之處，但這並不是「日本和西洋折衷」的建築樣式，而是屬於純粹的西洋樣式。

過去兩旁還有同樣設計的校舍，現在除了這座紀念館，只剩下正門和守衛室了

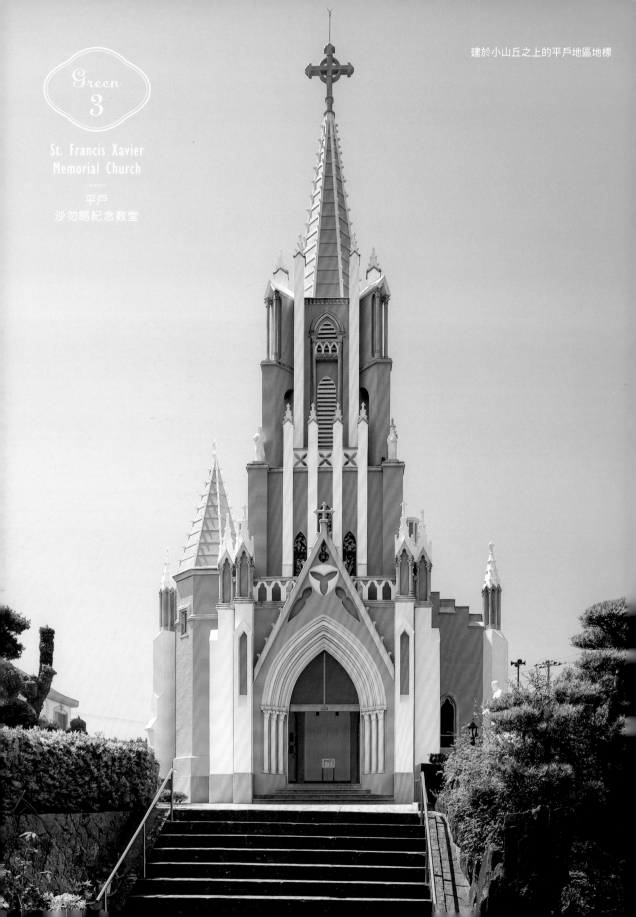

Green
3

St. Francis Xavier
Memorial Church

平戶
沙勿略紀念教堂

Green

3

平戶沙勿略紀念教堂

St. Francis Xavier
Memorial Church

........

日本・長崎

聖方濟各・沙勿略曾在長崎平戶傳教，為紀念此一事蹟而改名為沙勿略紀念教堂。教堂與一旁的佛教寺院並列的光景，成為平戶的知名景觀地標。教堂建於1931年，採用有許多小尖塔的哥德復興式（Gothic Revival）風格，由末廣設計建築事務所包辦建築的設計工作。同在平戶的上神崎教堂也由該事務所負責，亦有同樣款式的小尖塔（但這座教堂外觀是白色的）。末廣設計是末廣平作開設的事務所，也是長崎最早的個人建築事務所，舊長崎市長官邸和長崎互相銀行等建築物，都是此事務所的建築作品。說到長崎的教堂建築，就不得不提到知名的鐵川與助，他本來是位木工師傅，經過法國神父指導後，建造了許多教堂建築。鐵川在後期的作品也開始使用鋼筋混凝土建造教堂，不再拘泥於木造。末廣承先啟後，也投入了教堂建築的事業。

這是獻給大天使米迦勒的教堂，祝聖啟用40年後設立沙勿略像，而改為現在的名稱

綠色外觀融入夏威夷生機盎然的
綠意中，打造出的景觀十分漂亮

Waioli Huiia
Church

威奧利教堂

Green

4

威奧利教堂

Waioli Huiia
Church

美國‧夏威夷

　　這座位於可愛島（Kauai，又可譯為考艾島）北部城市哈納雷（Hanalei Town）的教堂，英文的名稱為Waioli Huiia Church。綠色的外觀融入夏威夷生機盎然的綠意中，打造出的景觀十分漂亮。現在所見的教堂是屬於美國哥德式（American Gothic）建築，建於1912年。採用木瓦風格（shingle style）的外觀，就是把通常做為屋頂建材使用的小木板，用於外牆。這種建築工法在美國本土的

新英格蘭地區很常見，這代表著在美國的教堂建築，從美國的東海岸傳播到夏威夷落地生根。

　　教堂內部使用單色的簡約設計，在奶油白的牆面上設置一排的拱形開口，這樣的哥德樣式設計突顯出木造結構的美感。教堂的腹地裡還有1836年建造的傳教所（Waioli Mission House），以及1841年建造的傳教廳，這幾座建築就像是西洋風格建築的戶外博物館一般。

入口到主祭壇的通道上設有鐵柱，跟牆壁一樣是奶油白

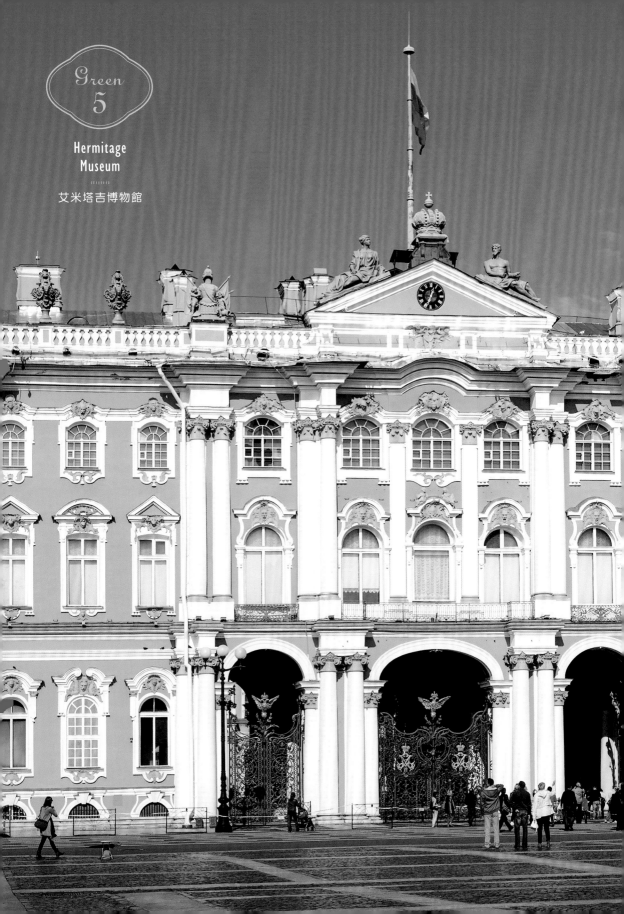

Green

5

Hermitage
Museum

艾米塔吉博物館

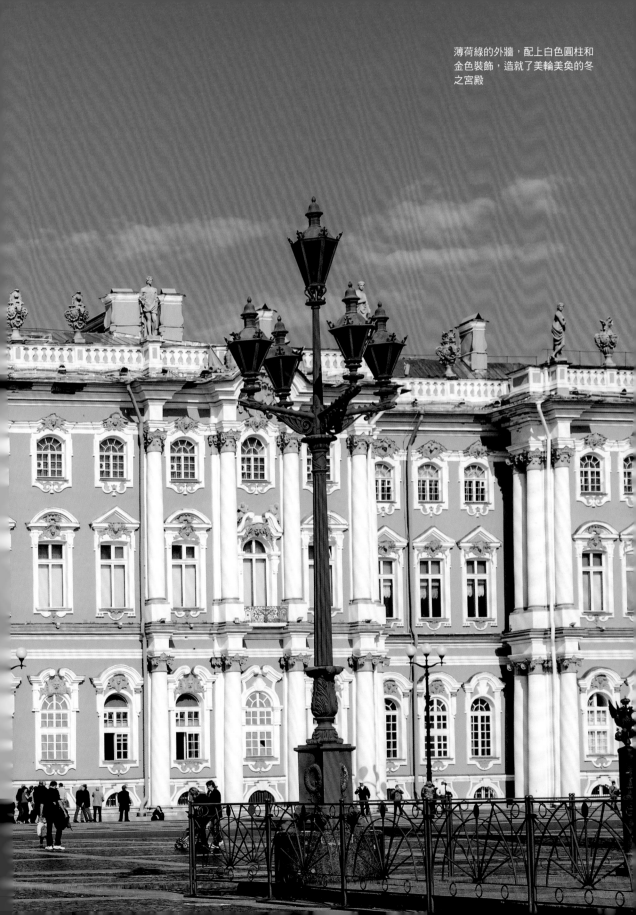

薄荷綠的外牆，配上白色圓柱和
金色裝飾，造就了美輪美奐的冬
之宮殿

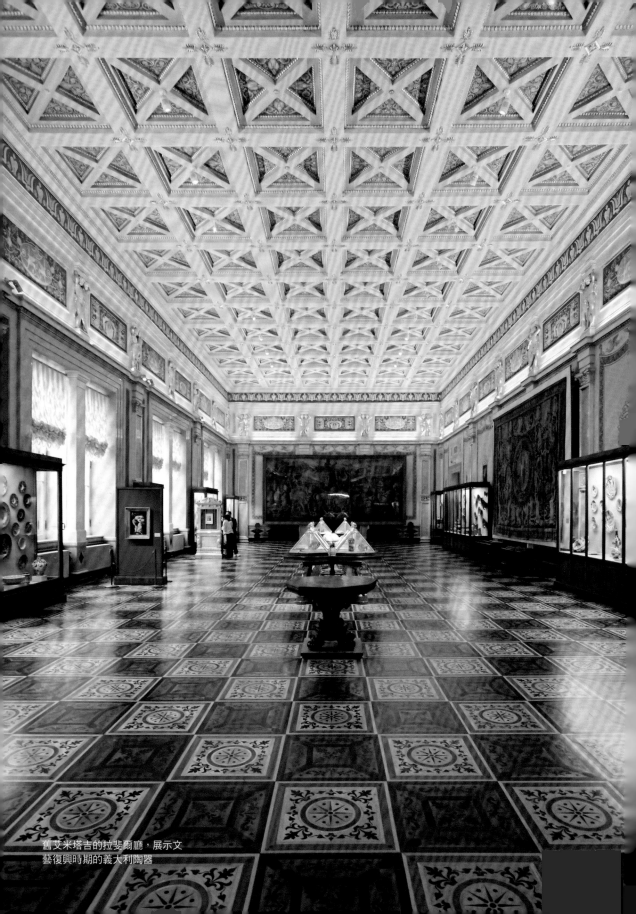

舊艾米塔吉的拉斐爾廳，展示文
藝復興時期的義大利陶器

艾米塔吉博物館

Hermitage
Museum

俄羅斯 · 聖彼得堡

艾米塔吉博物館內的收藏眾多，放眼世界也是罕有的藝術寶庫，以一座美術館來説，建築規模更是首屈一指。博物館由5座建築物組成，分別是冬宮、小艾米塔吉、舊艾米塔吉、新艾米塔吉與艾米塔吉劇院。俄羅斯的涅瓦河流經聖彼得堡市內，艾米塔吉博物館宏偉的外觀映照在河面上，景色令人驚豔。這裡原本只是做為羅曼諾夫王朝的冬宮，一直到1775年在女皇葉卡捷琳娜二世（Екатерина II Алексеевна）之令下，在旁增建私人收藏品的展館（現在的小艾米塔吉），此後這棟建築物在歷史上就成為美術館展現在世人面前。隨著收藏的數量增加，又增建了舊艾米塔吉與新艾米塔吉，另外還增設了劇院，才達到現今所見的規模。這些建築物每座的配色各不相同，冬宮採用薄荷綠的牆面，搭配白色圓柱和金色裝飾，這樣的綠、白與金的配色形成美麗的對比。

從冬宮正面的玄關進入，可以看到「大使階梯」。這一段寬敞的長階梯，迎接過許多外國使節

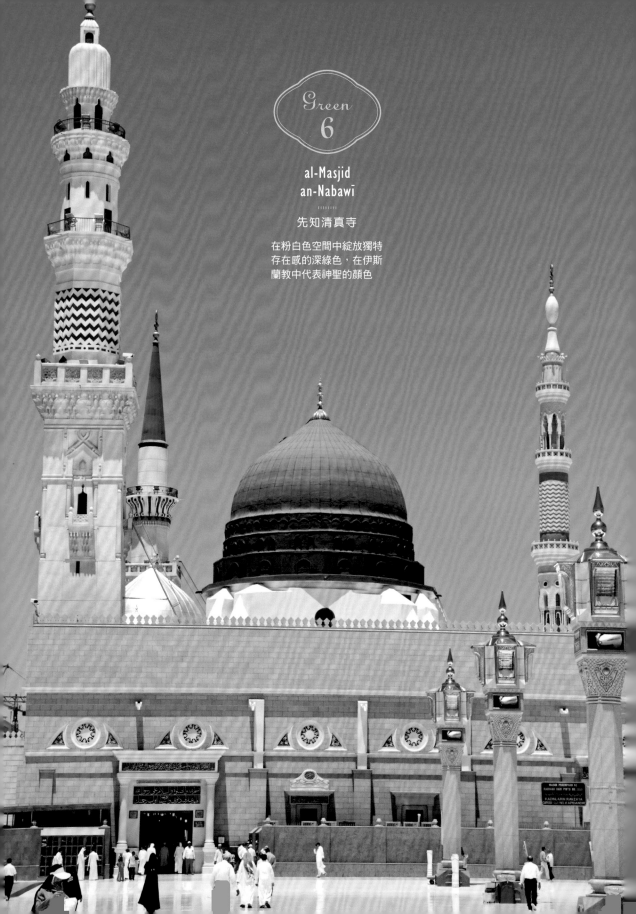

Green
6

al-Masjid
an-Nabawī
••••••••
先知清真寺

在粉白色空間中綻放獨特
存在感的深綠色，在伊斯
蘭教中代表神聖的顏色

Green
6

先知清真寺

al-Masjid
an-Nabawī

沙烏地阿拉伯・麥地那

　　這裡是伊斯蘭教先知穆罕默德的陵墓，也是伊斯蘭繼麥加的第二個聖地。穆罕默德等人於西元622年建造的第一座清真寺，正是先知清真寺的起源，之後歷經多次的修築和擴建，於1995年完成現今的建築規模。整座清真寺的建地平面為長方形，並附有10座呼拜樓，規模雄偉壯觀。先知寺的中心部是名為天堂庭園的大廳，以及先知穆罕默德的陵寢（Rawdah），前者的存在為類似陵墓前室的作用。穆罕默德的長眠之地的圓頂是綠色的，雖早就於1817年完工，但直到1837年才將圓頂的顏色定為綠色。在此之前是採用木造圓頂，但本來沒有塗裝，後來曾被漆上藍色和白色，可惜於1481年焚毀。而後又重蓋了一座木造圓頂，並在外面搭上鉛板，最後才改建為如今的樣貌。在粉白色空間中綻放獨特存在感的深綠色，在伊斯蘭教中是代表神聖的顏色。

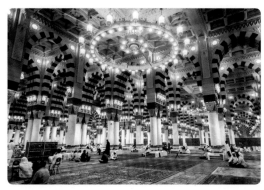

先知寺內部，連續的黑白相間拱門營造出寬敞的空間感

Column
about Colors
Green

像是被從中分成兩半的
山形屋頂正面外觀，
迎接著訪客的到來

古往今來　備受所有文明喜愛的顏色

　　綠色是古往今來不分任何文明都喜歡的顏色。古埃及和羅馬用綠色裝潢室內，視綠色為神聖的顏色。埃及神話中的神祇歐西里斯（Osiris），臉上的綠色就代表著重生。綠色也是象徵維納斯的顏色。在當時的拉丁文中，形容綠色的語彙多達10種。不過，跟建築最有關聯的綠色是銅綠色（銅氧化所產生的青綠銹蝕），建築物的裝飾和屋頂使用銅製品，在風雨的洗禮之下自然會產生銅綠色。都市空間的綠色還不只如此，木造建築的外牆需要塗裝保護，尤其使用雨淋版的外牆更是如此，因此綠色是常用的塗裝顏色之一。在美國新英格蘭地區，也有許多木瓦風格的建築，同樣有愛用綠色塗裝的傾向。

　　綠色深植於美國東北部地方的建築文化中，羅伯特·文丘里（Robert Venturi）所設計的「母親之家」（如上圖），更是改變建築世界用色風潮的出色之作。1963年，他在美國賓夕法尼亞州郊外建造這棟房子，宣告了後現代主義的到來，建築世界也進入了下一個世代。文丘里以及他的伴侶丹尼絲·斯考特·布朗（Denise Scott Brown）一起研究拉斯維加斯的街景，對現代主義整齊劃一的世界產生了疑問。於是他們讓實際作品代替他們向世界發聲，打造出這棟建築。文丘里是替母親設計這棟房子的，因此冠上母親的名字，又稱為Vanna Venturi House。把山形屋頂一分為二的正面外觀，採用幾何學的設計圖形所構成，營造出一種包容性大的開闊正面格局。外觀的塗裝是選用明亮度較低的灰綠色，在盛行白色現代主義的時代，像這樣使用色彩的作品，對建築師來說可是個相當大的冒險。

Orange

Orange
1

Hampton Court
Palace

漢普敦宮

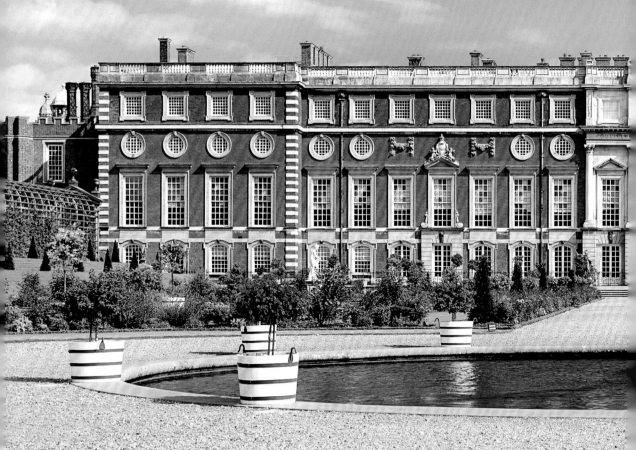

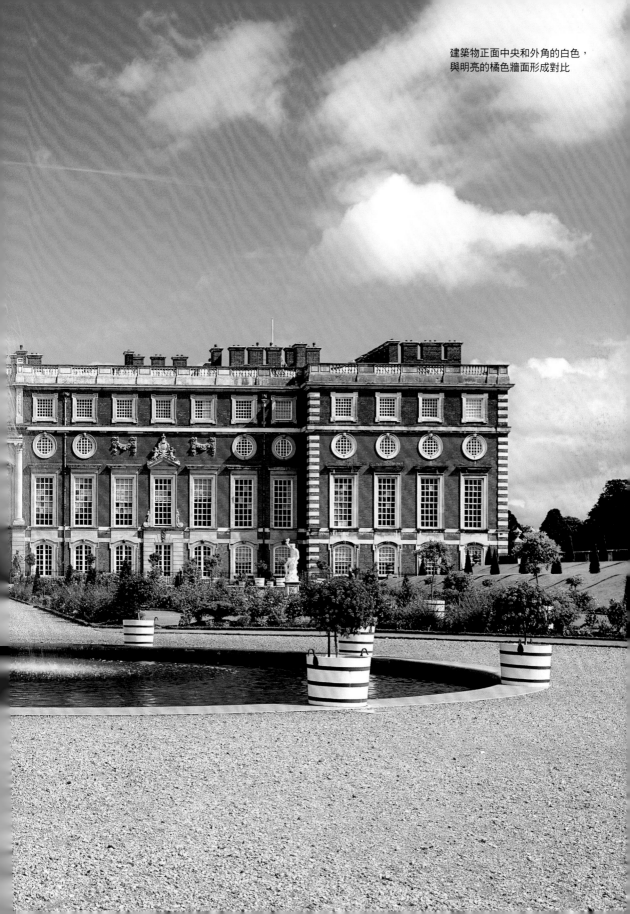

建築物正面中央和外角的白色，
與明亮的橘色牆面形成對比

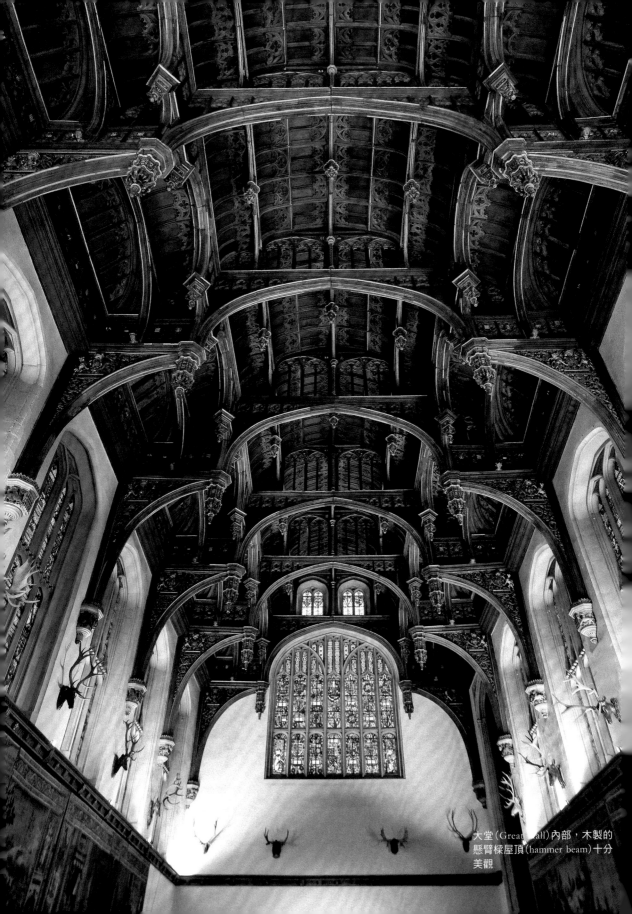

大堂（Great Hall）內部，木製的
懸臂樑屋頂（hammer beam）十分
美觀

Orange
①

漢普敦宮

Hampton Court
Palace

........

英國・倫敦

位於倫敦西南方里奇蒙市的漢普敦宮，曾是都鐸王朝(House of Tudor)和斯圖亞特王朝(The House of Stuart)的宮殿，也成為眾多歷史事件發生的舞台。建築雄偉壯大的規模做為宮廷機要之地非常相襯，但與法國路易十四打造凡爾賽宮的時候相比，這座宮殿就似乎顯得遜色了些。為了要迎上當時的風潮，於是找來知名的建築師克里斯多佛・雷恩爵士(Sir Christopher Wren)進行改裝。從漢普敦宮南面就看得出改裝的痕跡，跟初期建造的部分建築物相比，增修部分的瓦磚因為燒製溫度較高，成品的顏色更為鮮豔明亮。建築物正面中央和外角的白色，與明亮的橘色牆面形成強烈的對比。在設計上亦可分辨出不同的風格，北邊的鐘塔等城郭部分帶有濃厚的都鐸王朝色彩，令人印象深刻；修建後的漢普敦宮外觀，則讓人們開始注意到均整又優雅的風範。

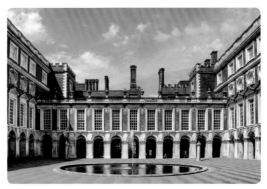

這裡保留如畫風格(Picturesque)普及前，英國宮殿特有的均整風範。如畫風格的特色是講究不規則和折衷主義

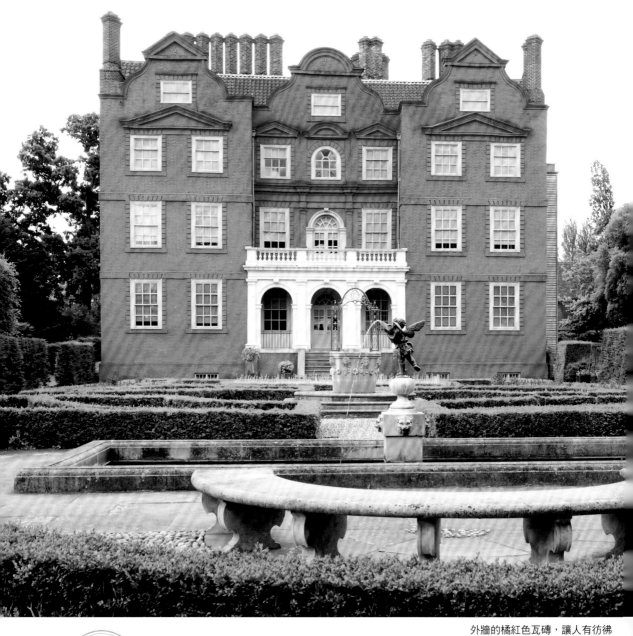

外牆的橘紅色瓦磚，讓人有彷彿
置身於阿姆斯特丹市街的感覺

Orange
2

Kew Palace

基佑宮

Orange
2

基佑宮

Kew
Palace

英國・倫敦

邱園（Kew Gardens，又名基佑園、奇遊植物園等）正式名稱為邱的皇家植物園（Royal Botanic Gardens, Kew）是世界上最大的植物園。這裡有大英帝國從世界各地找來的各種珍奇植物，同時也是世界建築的展覽場地。除了有中國風的佛塔和日式庭園之外，整座邱園中最古老的建築，莫過於基佑宮。這裡一開始原本是倫敦商人於1631年所建造的宅第，但在英國王室租用以後，就被當成王室宮殿使用了。建築正面有3面山牆（相當於日式建築的破風構造），這種設計風格源於荷蘭阿姆斯特丹的連棟住宅（類似日本的長屋），中央的純白色柱廊（設有柱子支撐屋頂的門廊），有一種英格蘭鄉村別墅的意趣（English country house，指位於不列顛島上的鄉村地區，貴族和紳士階級建蓋的宅第）。外牆的橘紅色瓦磚，讓人有彷彿置身阿姆斯特丹市街的感覺。

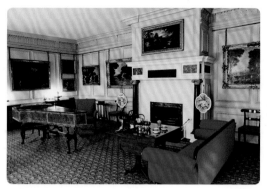

這是一棟小巧典雅的建築，連國王都曾經說過「這是最小的宮殿」

位於立陶宛首都維爾紐斯西北方
30公里的湖畔渡假勝地特拉凱，
城堡就蓋在湖中的小島上

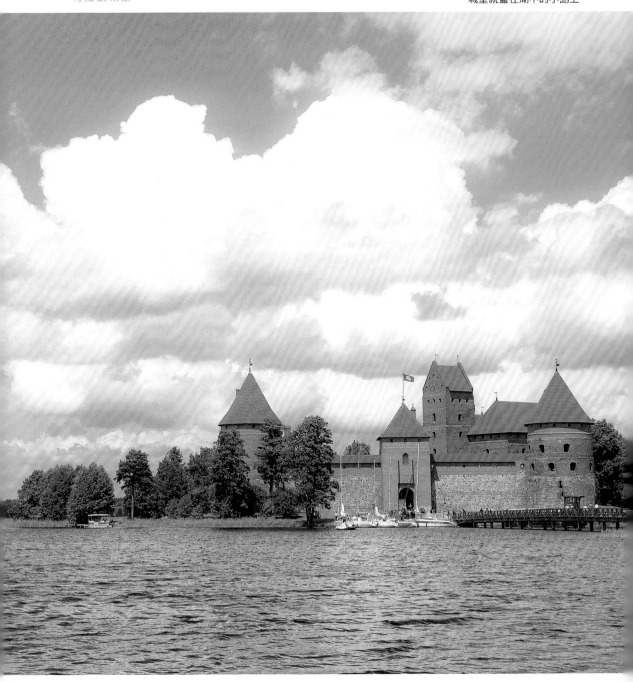

Orange

3

特拉凱城堡

Trakų
salos pilis
........

立陶宛・特拉凱

特拉凱是湖畔渡假勝地，這座城堡蓋在湖中小島上，就像水上浮城。14世紀左右，立陶宛大公科斯圖提斯（Kęstutis）建造這座城堡，成為立陶宛大公國的政經中樞而繁榮發展。經過3次的增築改建之後，增設了一座35公尺高的城堡主樓（donjon，相當於日本城的天守閣），以及好幾座尖帽狀的瞭望塔，形成複雜的建築構造。特拉凱市被稱為「民族的十字路口」，德國、波蘭與俄羅斯等周邊諸國的人民來往都會行經此地。多個民族頻繁移動的地方就容易發生衝突，這座城堡就是為了守護特拉凱免於衝突而建造的。不過，還是於17世紀遭莫斯科大公國攻打成為廢墟。直到19世紀才有重建的計畫，但也多次延宕中止，最後完工已是1961年了。整座特拉凱城堡帶有瓦磚的橘紅色，這又稱為磚砌哥德式（Brick Gothic）建築，為波羅的海周邊常見的建築樣式。

這是一座磚砌哥德式建築，省下繁複的裝飾，直接活用瓦磚結構來表現美感

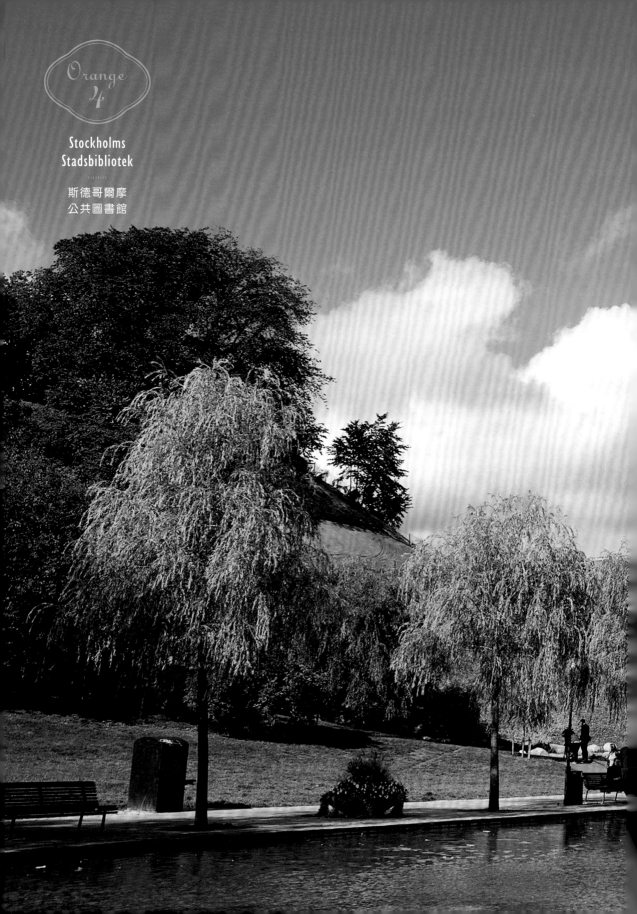

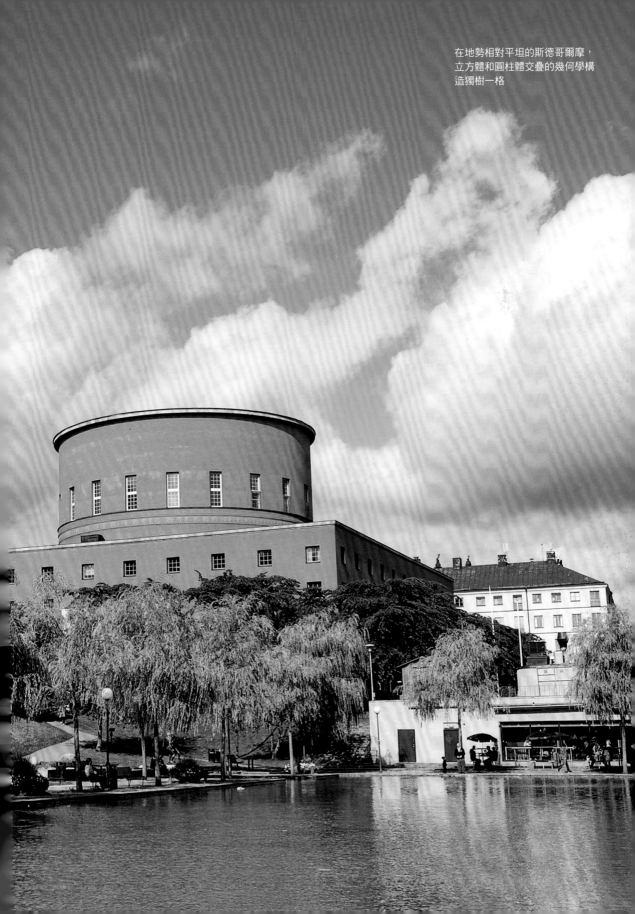
在地勢相對平坦的斯德哥爾摩，
立方體和圓柱體交疊的幾何學構
造獨樹一格

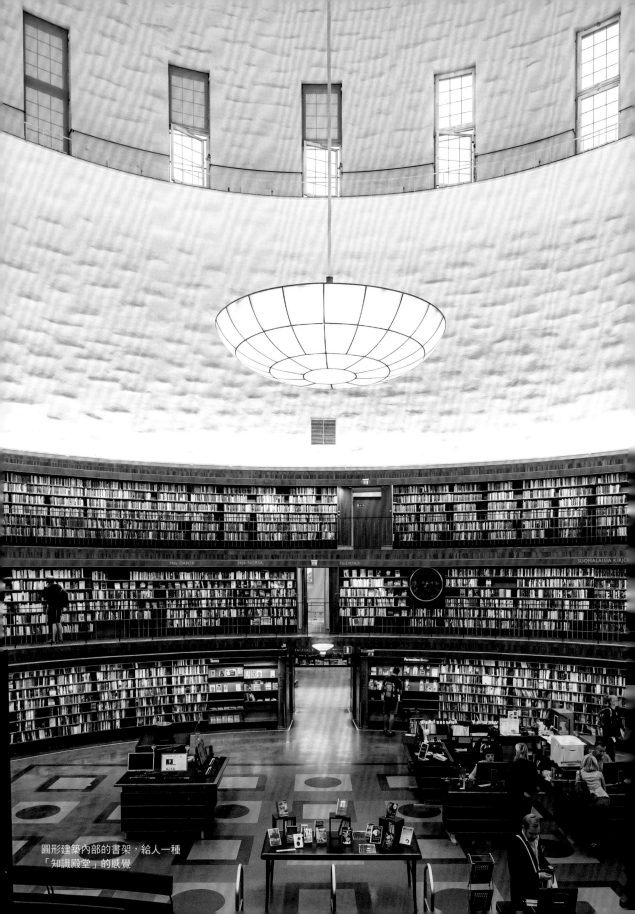

圓形建築內部的書架，給人一種
「知識殿堂」的感覺

斯德哥爾摩公共圖書館

Stockholms
Stadsbibliotek

.......

瑞典・斯德哥爾摩

這是北歐設計先驅岡納・阿斯普朗德(Gunnar Asplund)的代表作,也是圖書館建築的大師級作品。以三面立方體包夾圓柱體的幾何學構成,意圖在地勢相對平坦的斯德哥爾摩市內,讓公共圖書館成為指標性的地標而設計的。岡納・阿斯普朗德於1922年設計的簡約風格,彷彿在預告著現代主義的時代即將到來。另一方面,以幾何學形態組合構成的嚴謹建築比例,還有將兩個開口設置縱向並排的立體韻律,令人聯想到列柱建築(colonnade,又稱柱廊。常見於古希臘神殿建築中,將柱子以等距排列,並於上方放上水平的建材以連結),似乎代表著從古典建築風格中借鑒以孵育出現代主義的徵兆。圖書館的橘色外牆更加突顯了建築線條,牆面塗漆是採用由赭石衍生的橘色來粉刷,帶有溫暖感覺的色澤在北歐沉鬱濃重的天空下依舊顯得美麗而獨特。

圖書館內部,牆面的凹凸製造出光影的變化

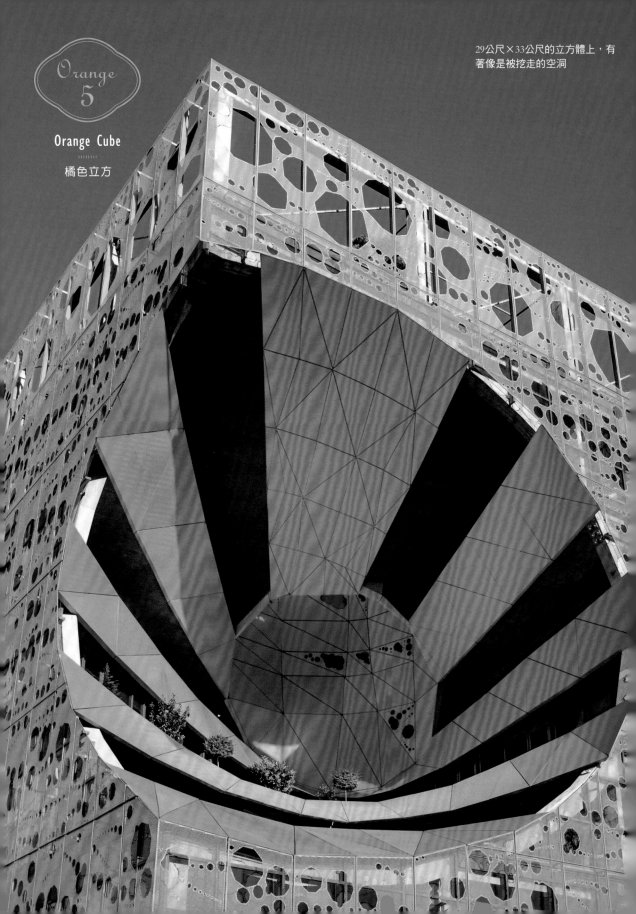

29公尺×33公尺的立方體上，有
著像是被挖走的空洞

橘色立方

Orange
Cube

法國・里昂

　　里昂是法國第二大都市，規模上僅次於巴黎。過去的里昂活用隆河（Rhône）所帶來的水運之利，曾是一座成長繁榮的工商業都市，近年來則致力於港灣地區的再開發計畫。開發的目的是要把以往的工業港灣地區，重新塑造成文化商業地區，因而需要一個具有特色的新設施，便是這座橘色立方。在29公尺×33公尺的立方體上，有著像是被挖走的空洞。負責設計的是兩位年輕建築師組合Jakob + MacFarlane。橘色立方表面上的小空洞，是用數位技術分析隆河流動的粼粼水面，並將分析所得出的水面模樣鏤空雕刻在建築表面上，能夠有效緩和因建築物的巨大體積伴隨而來的壓迫感。至於鮮明搶眼的橘色用色，則是擷取自起重機等港灣設施機具常用的色彩。大膽的建築造型和表面設計，讓碼頭上的起重機看起來也跟橘色立方的建築自然而然地融為一體了。

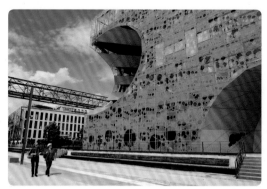

橘立方表面上的小空洞，是用數位技術分析隆河流動的水面，並將水面的模樣鏤刻在建築表面上

1928大樓現在做為
藝文綜合設施使用

才被認可的色彩
因瓦磚燒製技術提升

現在我們所使用的橘色，過去中世紀歐洲雖然也有使用過，但它並沒有被當成一種顏色。人們只認為那是一種介於紅色與黃色之間，有點偏黃的紅色。據說從葡萄牙人從亞洲引進橘子樹以後，橘子的果實和橘色才逐漸普及開來。不過，自古以來就有接近橘色發色的顏料，例如古埃及人會使用雄黃、古羅馬和中國則熱衷於交易雌黃（雄黃和雌黃都是砷的硫化物，為共生礦物）。另外，有些顏色較深的赭石，也會表現出類似橘色的色澤。

橘色應用在建築上，主要是來自瓦磚的顏色。瓦磚是自古就有的建築材料，但燒製溫度不夠的話就會變成接近土色的茶色，因此也沒被當成色彩的一種。直到燒製技術進步以後，產出了質地良好的瓦磚，才有鮮豔的橘色發色。英格蘭和波羅的海周圍是以瓦磚為主要建材的地區，在這些地區蓋起了橘色的建築物，亦開始有積極地呈現出瓦磚色彩的建築風格，好比磚砌哥德式就是很好的一個例子。

座落於京都市區的1928大樓（如上圖），外觀塗裝為較淡的橘色。這是設計者武田五一去歐洲進行建築觀察的壯遊後，帶回來日本推廣的顏色。這座大樓建於昭和3年（1928年），以做為京都的大阪每日新聞社的會館，長期以來被當成大阪每日新聞社的京都分部使用。後來分部搬遷，這座老舊的建築也差點被拆除，幸好建築家若林広幸買了下來。正面看似裝飾藝術的設計風格、隨處可見的星型圖案，實則是每日新聞的社徽。建築結構本身是鋼筋混凝土建成，外牆看起來卻像素燒瓦磚，在現代的京都巷弄中亦十分引人注目。

Black

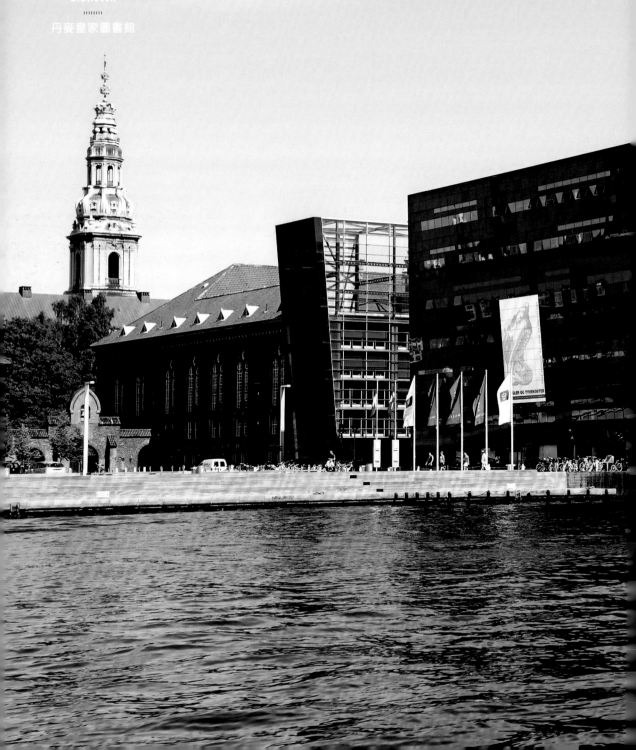

Det Kongelige
Bibliotek
........
丹麥皇家圖書館

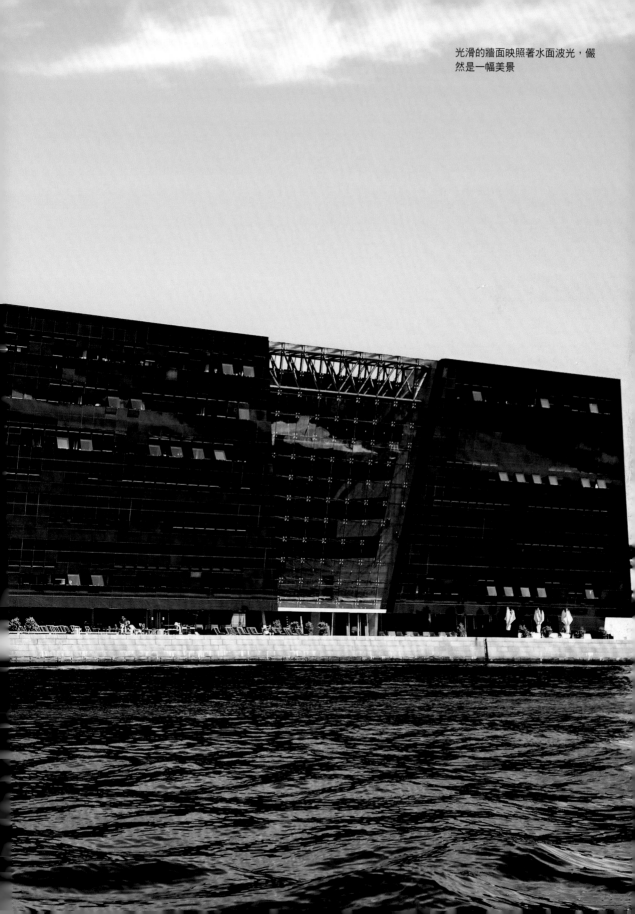

光滑的牆面映照著水面波光，儼然是一幅美景

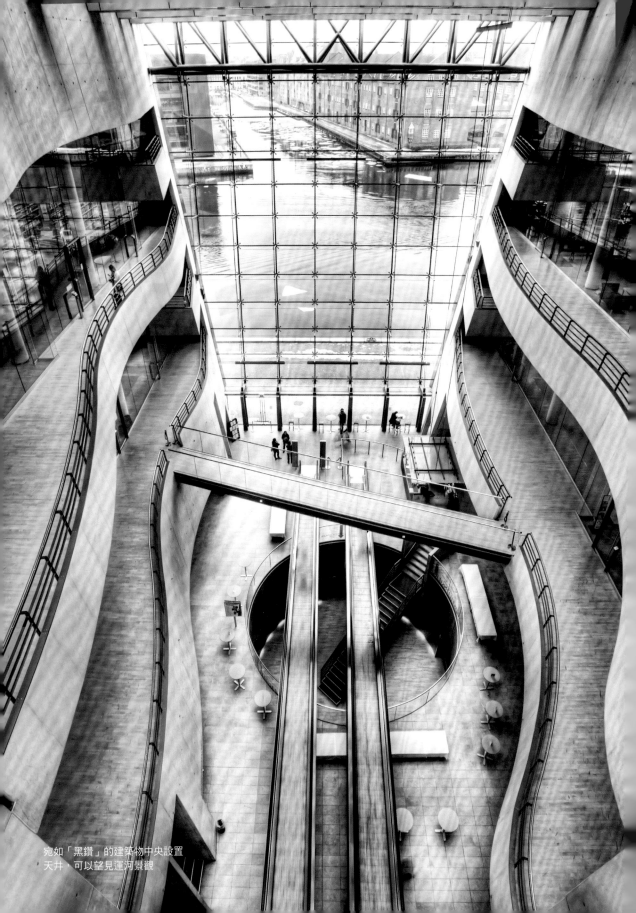

宛如「黑鑽」的建築物中央設置
天井，可以望見運河景觀

Black
1

丹麥皇家圖書館

Det Kongelige
Bibliotek

丹麥・哥本哈根

　　丹麥皇家圖書館規模為北歐最大，以豐富的館藏量為傲，位於哥本哈根的市中心。1999年在本館旁邊建立的新館，建築造型是具有幾何學外觀的巨大方塊，用色上也是採用前所未見的純黑色，因而享有「黑鑽」的美名。建築本體其實是由兩大立方體所組成，因外面貼有南非產的黑色花崗石，再加上兩大立方體中間以玻璃的天井中庭（atrium，指覆蓋透光屋頂的大空間）相連，所以看起來就像是一個完整的立方體。從東面看去建築物像是朝上方往外凸，賦予了巨大軀體躍動的形象。由於圖書館正好位於運河旁邊，光滑的牆面映照著水面波光，看上去儼然是一幅美景。負責設計的是在丹麥也是相當獨特的SHL建築師事務所（Schmidt Hammer Lassen），哈利法克斯中央圖書館（Halifax Central Library）也是他們的手筆，擅長視覺操作的設計風格。

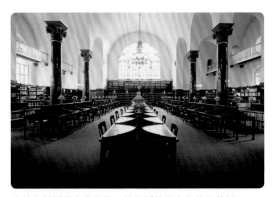

本館內部採用古典風格，柱子延伸至白色的天花板

Black
2

Borgund Stave
Church
˙˙˙˙˙˙˙˙˙

博爾貢木板教堂

現存的木板教堂中，保存狀態最
好的一座

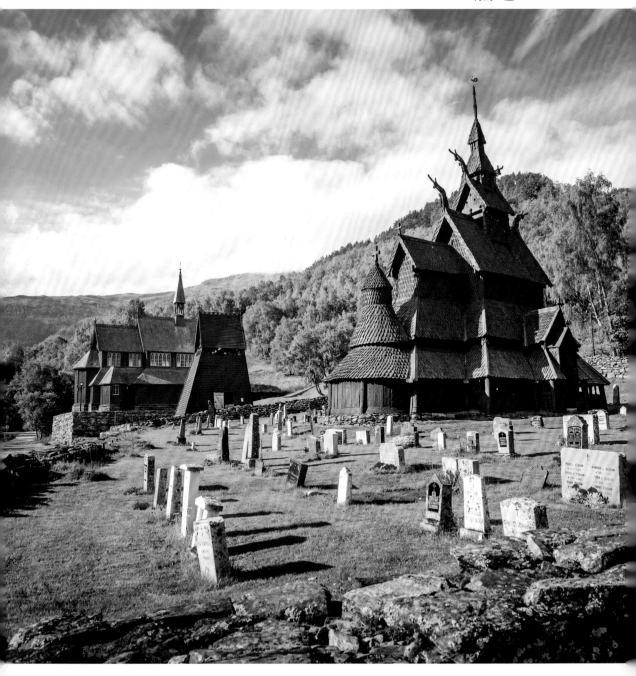

Black
2

博爾貢木板教堂

Borgund Stave
Church

挪威・博爾貢

　　挪威留有一種中世紀的教堂建築，被稱作為木板教堂（Stave church）。木板教堂是挪威教會（屬於基督新教信義宗）的教堂建築，由於支柱以木材構成，又覆蓋像桶材的厚木板，因而得名。現今仍留存的28座木板教堂中，以博爾貢木板教堂為保存狀態最好的一座（現在已經改做為博物館使用）。依照推測，建造時期可能於1180年到1250年之間，後來也經過幾次的增修與改建。屋頂是使用薄木板的葺木瓦板屋頂，外觀經過長年的風吹雨打，木板的表面顏色已變得深濃近似於深黑色。除了此處以外的木板教堂，還有烏爾內斯（Urnes）的木板教堂，大約建造於1130年。據說是挪威所有木造教堂的原型，被登錄在世界遺產當中，現在有時候還會舉辦彌撒祭祀儀式。另外，挪威國內現存規模最大的木板教堂，則是哈達爾木板教堂（Heddal stave church）。

內部由大面積的板材構成，確實不負「木板」教堂之名

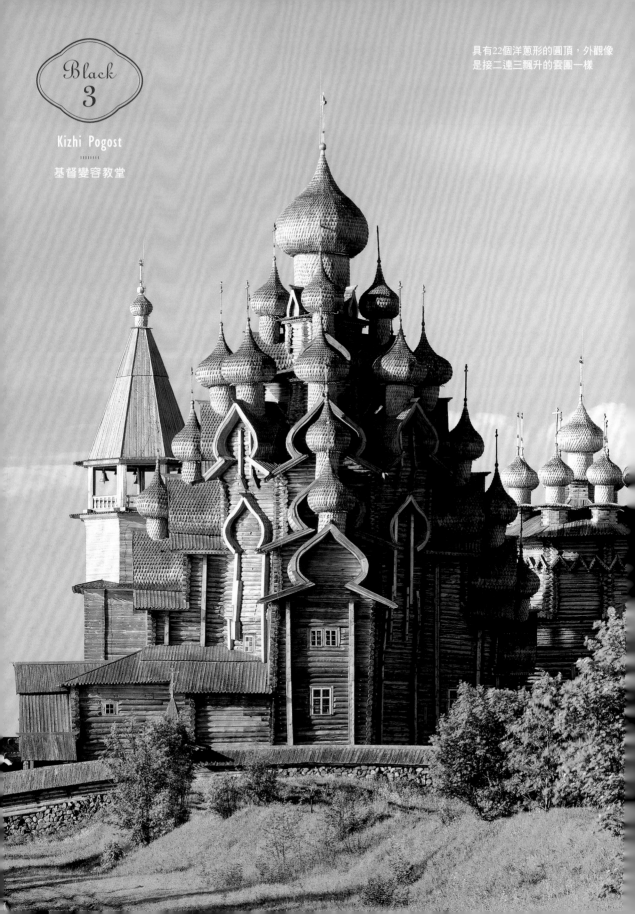

Kizhi Pogost

基督變容教堂

具有22個洋蔥形的圓頂，外觀像
是接二連三飄升的雲團一樣

基督變容教堂

Kizhi
Pogost

俄羅斯・基日島

俄羅斯西北方的基日島，網羅俄羅斯各地的木造建築移建至此，是座建築的戶外博物館，以「基日島的木結構教堂」之名被聯合國教科文組織登錄為世界遺產。島上原有的 3 座木造建築，其中規模最大的基督變容教堂，高37公尺、共有22個圓頂。現在的教堂建於1714年，是用歐洲赤松蓋的純木造校倉造建築（不使用柱子，直接把木材疊成井字形來組裝架構的建築物）。破風以及洋蔥形圓頂的建材，是用楊樹的板材堆葺、組合成複雜的魚鱗狀。經過長年風吹雨打，板材的顏色變成了淺黑色，但在陽光照耀之下則會發出銀色的光芒。由於室內沒有設置暖氣設備，因此於1764年的時候，在同一腹地內又蓋了一座代禱教堂（Church of the Intercession），做為冬季教堂使用。後來也增建一座鐘樓，就成為現在看到的基日島 3 大既存建築。

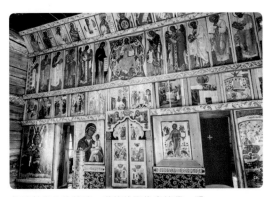

代禱教堂內的牆壁，滿牆的聖像畫值得一看

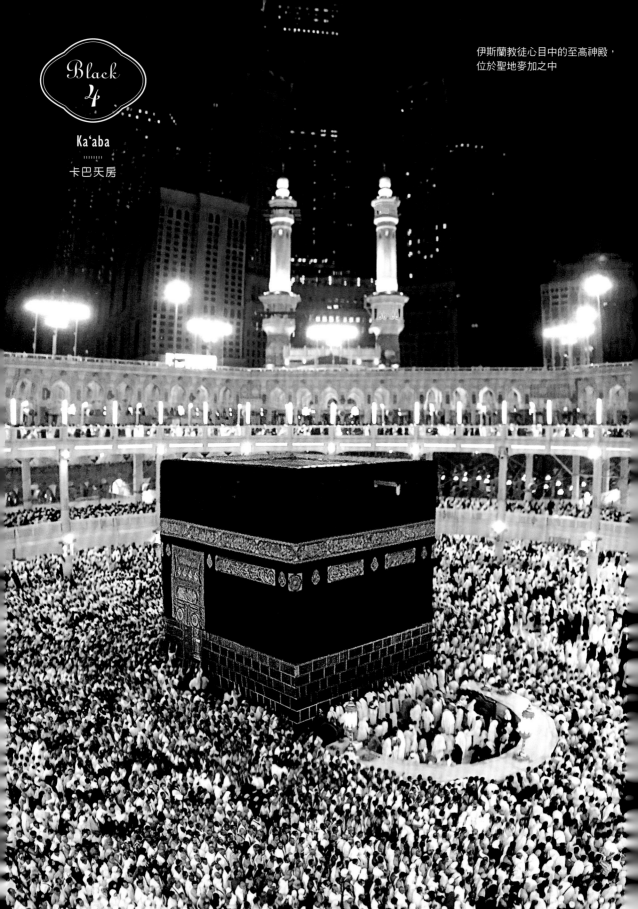

Black
4

Ka'aba
،،،،،،،،،
卡巴天房

伊斯蘭教徒心目中的至高神殿，
位於聖地麥加之中

Black
4

卡巴天房

Ka'aba

沙烏地阿拉伯・麥加

伊斯蘭教徒每天要做 5 次禮拜，都是向著聖地麥加的方向朝拜。伊斯蘭教最神聖的神殿，就位於沙烏地阿拉伯的聖地麥加。卡巴在阿拉伯語（Ka'bah）中是表示立方體的意思，卡巴天房（又名克爾白）的神殿建築也幾近如正立方體（實際上是 10×12×15 公尺），正面被設置於東北方。外面蓋的黑布稱為基斯瓦（kiswat AL-ka'bah），為黑色的絲綢布再繡上金絲線的古蘭經文。覆蓋著基斯瓦的卡巴天房，雖然看似為黑色的立方體，其實是由石材和砂漿建造而成。卡巴天房曾於 1630 年改建，之後才變成現今的樣貌。安置在東面的黑石，是信徒朝觀流程的目標之一，而天房的建築內部則是空的。在伊斯蘭教尚未興起前的多神教時代，這座神殿就已經存在了，裡面曾供奉著許多座神像。但先知穆罕默德為了要宣示禁止偶像崇拜，將所有的神像破壞損毀。

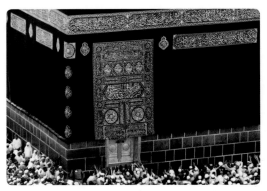

這裡是伊斯蘭世界的中心，每天都有好幾億教徒朝向這裡膜拜

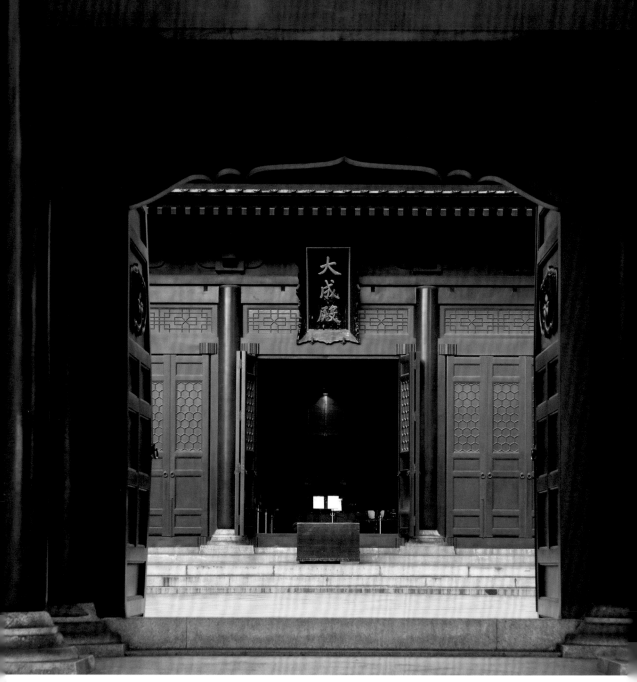

聖堂前的聖橋，名稱有連繫湯島
聖堂和東京復活主教座堂的意思

Black
5

Yushima
Seidō

湯島聖堂

Black

5

湯島聖堂

Yushima
Seidō

日本・東京

　　這是一座祭拜儒家始祖孔子的建築，建造於江戶幕府第五代將軍德川綱吉統治的時代。德川綱吉本人相當重視儒家思想，因此在1690年，把林羅山（日本的朱子學派儒學家）家中私塾附設的上野忍岡聖堂，遷移到湯島地區。聖堂在1797年，成為幕府直轄的教學機構昌平坂學問所；於1799年將這座建築的本殿，也就是大成殿改建。原本是朱漆配上青綠色彩的建築，呈現鮮豔華美的意趣，於這次的改建漆成了黑色。顏色之所以改成黑色，是參考水戶孔廟的緣故。水戶孔廟是參考明朝遺臣朱舜水設計的孔廟為原型所建。不過，在中國山東省的曲阜地區（孔子誕生地）所建的明代孔廟，則是使用皇宮的朱漆和黃瓦。江戶時代的建築一直保存到明治時代，卻躲不過關東大地震的摧殘。後來經伊東忠太重新設計為鋼筋混凝土建築，才以今日的樣貌重現。

江戶時代以來，湯島就是追求學問的中心

這棟建築的杉木板，採用隔板間隙
（木板之間保持間隔的搭建方式），
木板與木板之間塗成白色，
突顯杉木板的黑色

黑色有神聖的意象

不只是白色的對比色

黑色給人深邃悠遠的印象，一方面象徵神聖的顏色，同時也受人忌諱。古埃及的冥界之神阿努比斯就是黑色的，黑色為神聖的顏色；古希臘的黑色則代表冥界的顏色。到了中世紀的歐洲，黑色意表黑暗和惡魔。不過，黑色也有莊嚴的形象以及襯托其他顏色的效果，因此18世紀的歐洲貴族社會，穿著黑色衣物是一種普遍的時尚。雖然黑色建築並不多，但卻在現代建築佔有重要地位。例如，德國的建築師路德維希・密斯・凡德羅（Ludwig Mies van der Rohe）設計德國新國家美術館，頂部黑色屋頂外加黑色方格的構造，被喻為「黑上黑」美學（這是效法烏克蘭藝術家卡濟米爾・馬列維奇的名作品「白上白」，該作品是在白色正方形畫布上，畫上傾斜的白正方形）。法國的建築師讓・努維爾（Jean

Nouvel）也愛用黑色，在翻修里昂歌劇院時，他運用金屬、布料與石材的黑色紋理裝飾內部；設計的柏林拉法葉百貨，更是在表面使用黑色玻璃。

在中國世界黑色象徵北方。這是因為北方的北極星肉眼難以辨識，並認為萬物的中心是以黑（玄）為首。紫禁城的皇位（世界的中心）上方，設有黑玉製成的紫微垣（北極星）。而日本建築的黑色，主要是來自因瓦片燃燒不完全，導致沾上煤灰的顏色。東西方都有瓦片，大部分都是素燒瓦片，這種源於古代中國的建築智慧，替建築物增添了質感。木造建築則有一種叫燒杉的技法，這是把杉木板以火燒製，增加防水和防蟲的效果，在西日本比較常見。藤森照信的「燒杉之家」（如上圖），就是徹底應用這種技法的建築。

White

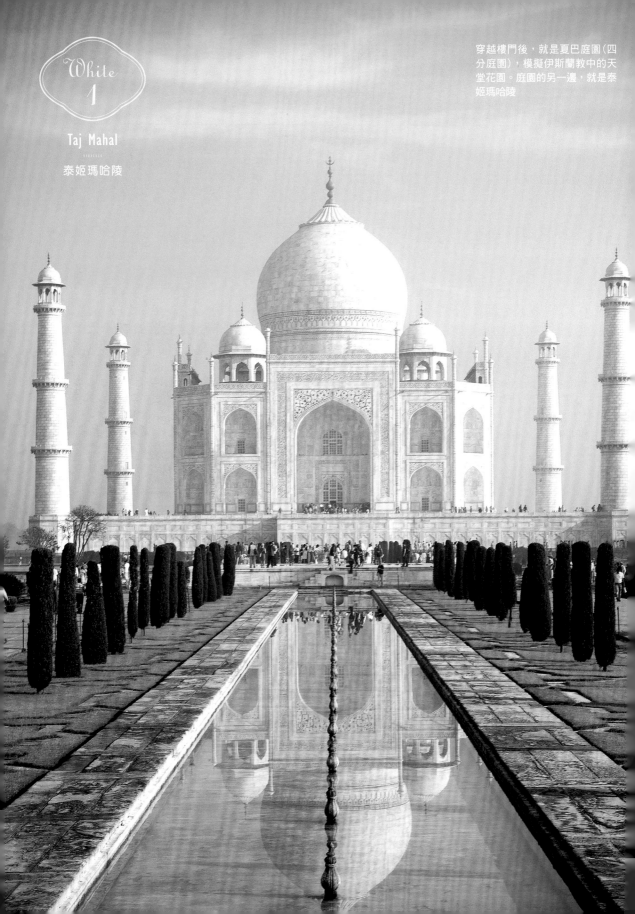

穿越樓門後，就是夏巴庭園（四分庭園），模擬伊斯蘭教中的天堂花園。庭園的另一邊，就是泰姬瑪哈陵

泰姬瑪哈陵

Taj
Mahal

印度・阿格拉

這是蒙兀兒帝國第 5 代皇帝沙賈汗（Shah Jahan），為了紀念妻子慕塔芝・瑪哈所建造的陵墓（祭祀祖先或顯貴人士之靈的場所），也是印度的伊斯蘭美學代表性建築物。泰姬瑪哈陵位於印度中部，亦即過去蒙兀兒帝國的首都阿格拉，耗費20年以上才於1653年完工。建築本身使用白色大理石建造，宮廷建築常見這種石材，以彰顯皇帝的無上尊貴。腹地內有用紅砂岩打造的紅色陵牆與樓門建築（擁有 2 層構造，並於頂端加蓋屋頂的大門）。穿越樓門後，白色的泰姬瑪哈陵就立刻躍入眼簾之中，這種安排，有效加強了泰姬瑪哈陵帶給人們鮮明的第一印象。建築物的兩側各有 2 座呼拜樓，每座各輕微向外側傾斜，以達到視覺補正的作用，讓中央的建築本體更顯得筆直。這樣的設計風格，可以説是貫徹了「利用外觀的莊嚴來彰顯出帝國威信」的功能。

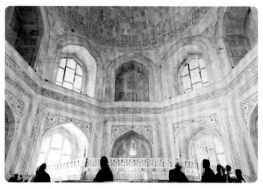

外層圓頂的下方，還設有圓頂天花板，屬於雙層圓頂的構造。內部因光線折射顯得格外明亮

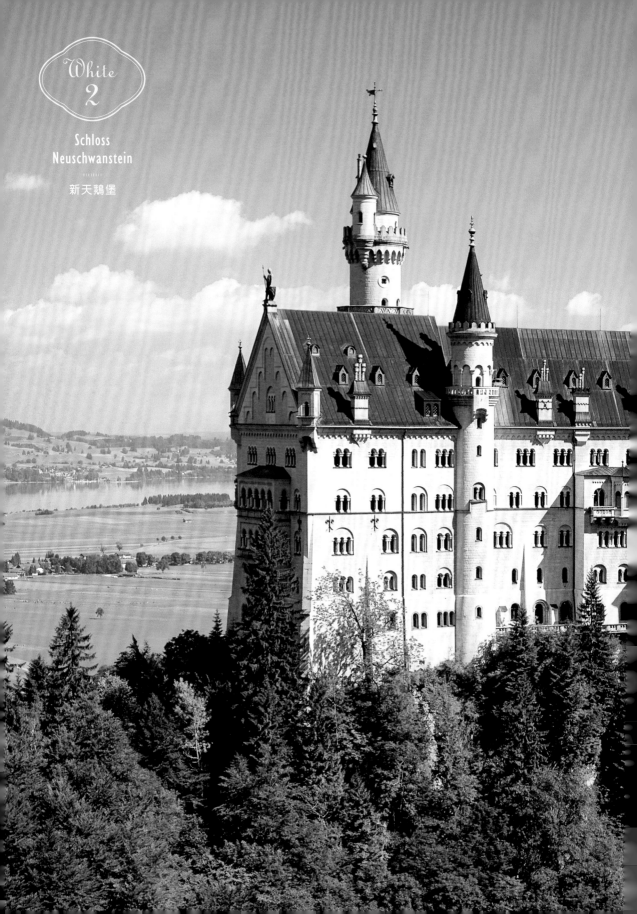

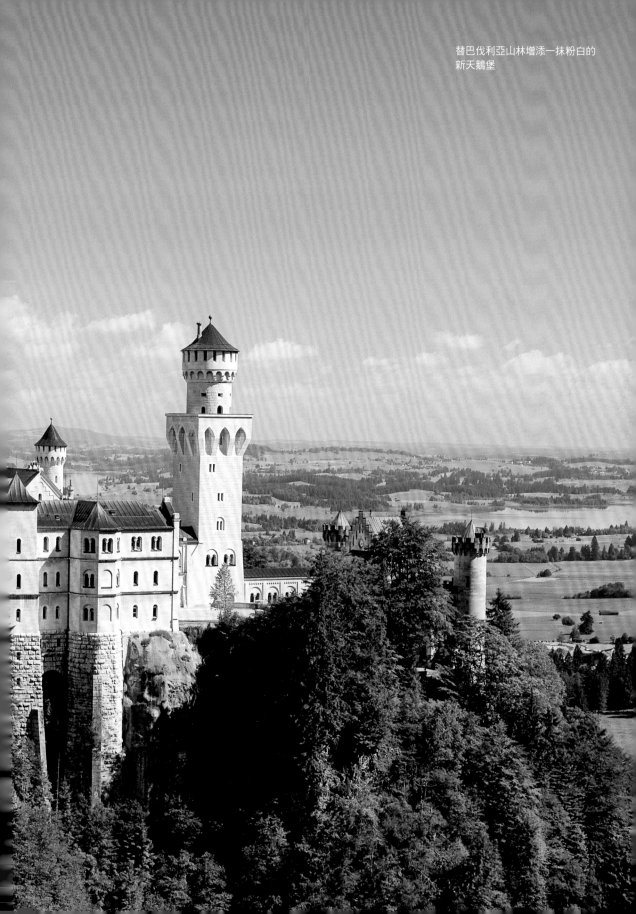
替巴伐利亞山林增添一抹粉白的
新天鵝堡

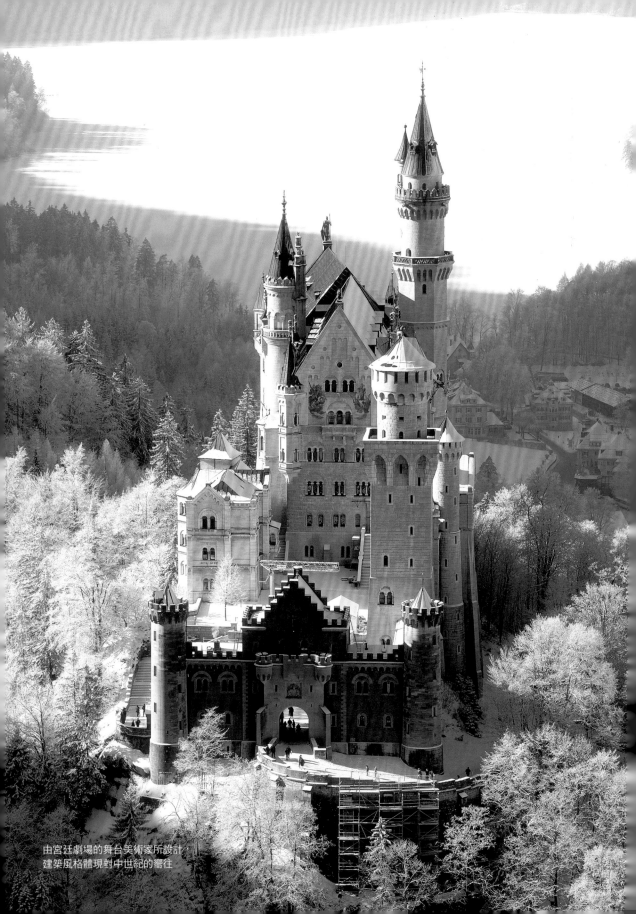

由宮廷劇場的舞台美術家所設計，
建築風格體現對中世紀的嚮往

新天鵝堡

Schloss
Neuschwanstein

德國・巴伐利亞

巴伐利亞國王路德維希二世建造這座城堡，並不著重在追求城池的機能，而是展現對中世紀歐洲的嚮往。醉心於浪漫派歌劇作曲家華格納（Wilhelm Richard Wagner）作品的國王，連這座城堡的設計都交給宮廷劇場的舞台美術家來包辦。可以說城堡是附屬於舞台設計一般，打從一開始它的命運就與恆久堅定無緣。

新天鵝堡是從1869年開始建造，當時的歐洲已進入工業化時代，中世的建築風格是以瓦磚、石材、鋼筋混凝土打造出來的，施工時還有使用到蒸汽起重機。外觀的白色主要分為兩種，窗櫺和柱子是用薩爾斯堡（Salzburg）生產的白色大理石製成；牆面則是使用附近採集的石灰。1884年城堡的居住設施整修完善以後，路德維希二世才搬入新天鵝堡居住，一直住到去世為止。但結果直到最後，這位國王只在他的夢幻城堡住了172天。

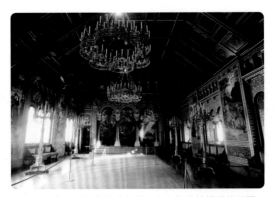

內部的裝潢洋溢著華美的色彩，與白色的外觀截然不同

White
3

Basilique du Sacré-Cœur

聖心聖殿

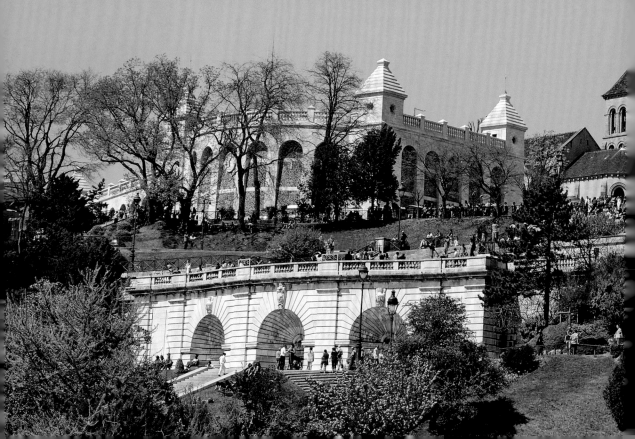

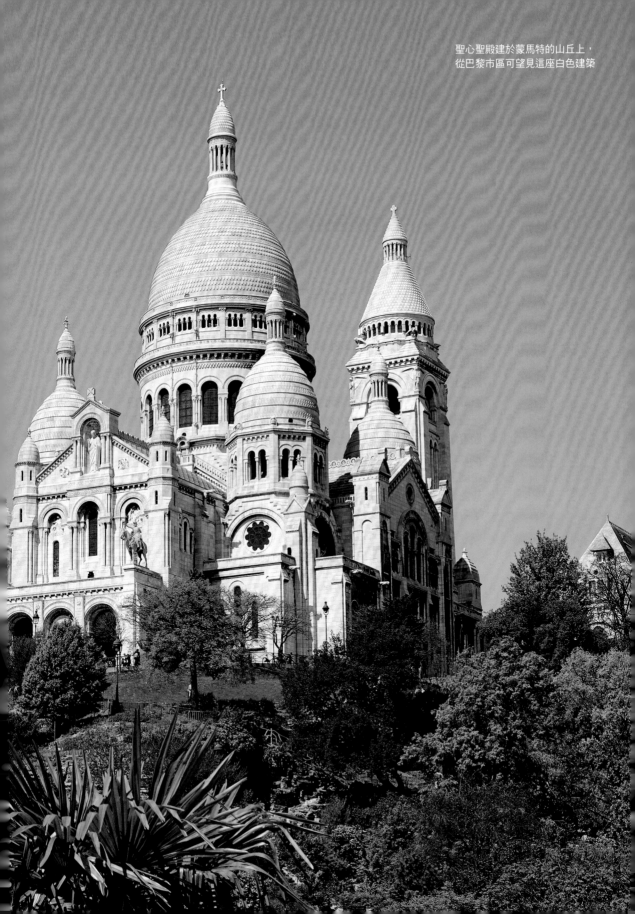
聖心聖殿建於蒙馬特的山丘上，
從巴黎市區可望見這座白色建築

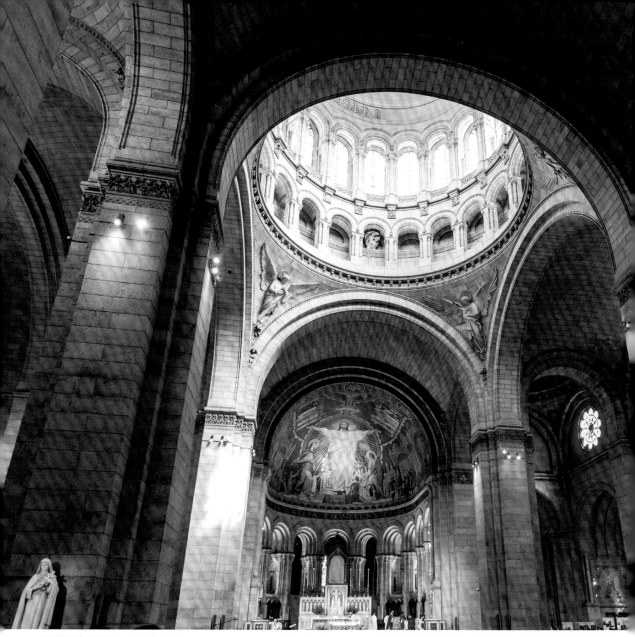

內部採用圓頂結構，屬於拜占庭
風格

聖心聖殿

Basilique du
Sacré-Cœur

法國・巴黎

聖心聖殿又名聖心堂，是極具代表性的建築，於1914年才正式完工，歷史並不悠久。建有高窄的圓頂，屬於羅馬拜占庭樣式。設計者經過競圖比稿，獲選的為保羅・阿巴迪（Paul Abadie）。但可惜的是，工程的進度緩慢，阿巴迪尚無緣等到完工就逝世。建造當初是要為了紀念法蘭西第三共和國成立，才計劃興建聖心聖殿。為了避免與象徵第二帝政的新巴洛克設計風格做聯想，才採用這種特殊的建築形式。最後直到1919年才正式祝聖啟用。據說，在法國經歷過普法戰爭以及第一次世界大戰後，巴黎市民把這座建築視為對德國的同仇敵愾的象徵。圓頂等使用的石材，是法國塞納馬恩省（Seine-et-Marne）所產的石灰華。這種石材的質地細緻，被雨水淋過後反而會更顯得潔白。因此白色聖心聖殿的建築外觀，可以說是巴黎當地風土滋養出來的。

矗立在蒙馬特山丘上的獨特建築物，成為巴黎北方的一大地標

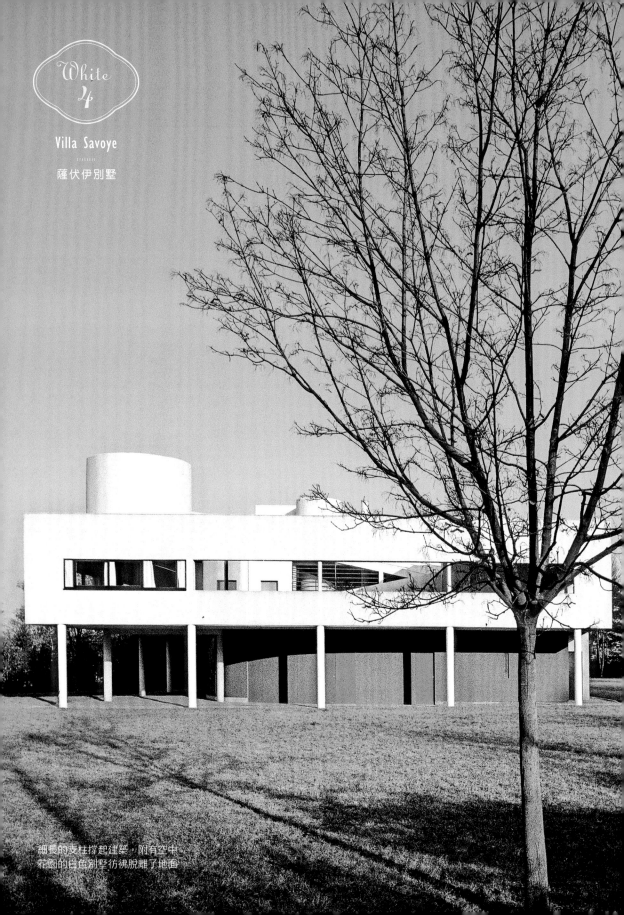

細長的支柱撐起建築,附有空中
花園的白色別墅彷彿脫離了地面

薩伏伊別墅

Villa
Savoye

法國・巴黎

　　近代建築的大師勒・柯比意 (Le Corbusier)的傑作，1931建於巴黎郊外普瓦西的住宅區。由細長的支柱撐起建築物，附有空中花園的白色別墅彷彿擺脫地心引力般漂浮於地面之上。柯比意在設計上刻意將1樓的外牆漆成深綠色，營造出一種白色箱子浮游騰空的視覺效果。一整排的水平窗戶設計，讓沒有設置隔間的室內空間看起來更加寬敞；斜坡步道一直連通到空中花園，呈現出空間的流動性。在建築工法上採用柯比意所提倡的「多米諾系統 (Dom-ino System)」，不以牆壁為主要結構，而是使用柱子和樓板支撐（鋼筋混凝土建築的上下層之間，在構造上必須設置的地板）。將室內一部分的牆面和地板，塗成紅、粉紅、藍或黃等顏色；斜坡步道和螺旋階梯則是統一使用白色單一顏色。因為白色不但能代表抽象的呈現，亦是可以反應空間流動性的顏色。

採用多米諾系統，不必用牆壁來支撐結構，因此外牆設有一整排窗戶

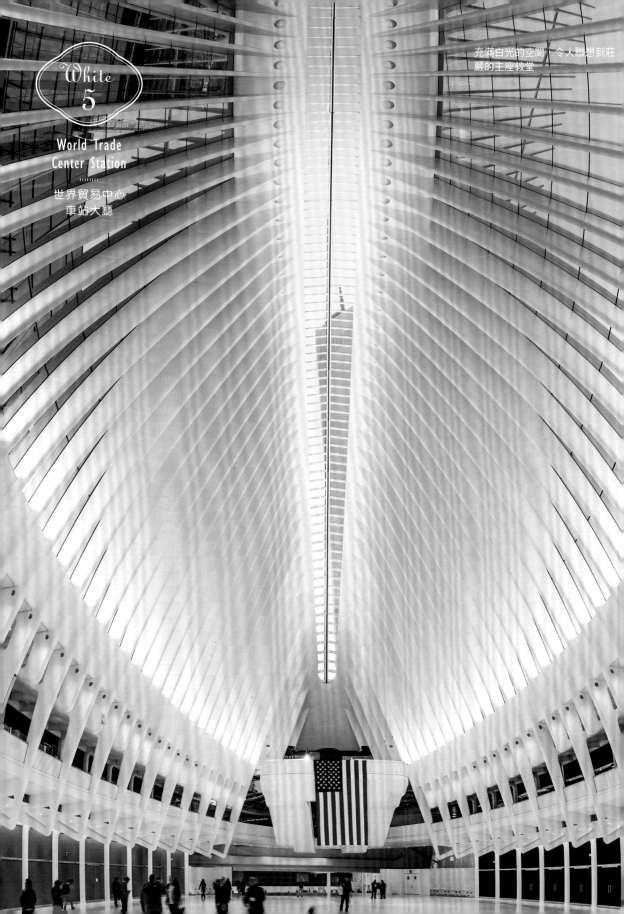

White
5

World Trade
Center Station
........
世界貿易中心
車站大廳

充滿白光的空間，令人聯想到莊
嚴的主座教堂

世界貿易中心車站大廳

World Trade
Center Station

美國・紐約

世貿中心爆炸案遺址仍然殘留九一一恐怖攻擊事件的沉痛回憶,但同時復興的工程也在持續進行著。做為都市機能樞紐、原先的鐵路車站,也以全新的面貌重新建造,於2016年以「世界貿易中心交通樞紐」(World Trade Center Transportation Hub)的名義再次營運啟用。

負責設計新車站的是西班牙建築師,聖地牙哥・卡拉特拉瓦(Santiago Calatrava),整個建築被取名為「眼窗」(Oculus),從地下延伸出地面的無數鋼材,邊描畫出優美的弧線,邊朝著天空奮力伸展,外觀彷彿將鳥類展翅的身姿靈活地呈現出來。相對於外觀,車站內部則像莊嚴的主座教堂,充滿從天空傾注而下的白色光輝。這個特別的建築物是連接地鐵車站和鐵路的大廳,但本身是不具備任何特定機能的空曠設施,因此又被戲稱為「世界最貴的通道場所」。

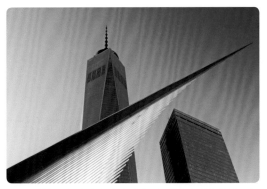

大量鋼材朝天空畫出優美的弧線,彷彿鳥兒張開翅膀一般

Column

about Colors

White

流傳至今的古希臘建築，
多利克柱式建築的極致呈現。
神殿上的裝飾雕刻，
也是希臘藝術的傑作。

都能表現意義的顏色

從具體到抽象

「過去大教堂是白色的」這是勒‧柯比意曾說過的話，意思是中世紀的主座教堂尚仍潔白如新，建築本身也蘊含著人們的熱忱與意念。柯比意把教堂的潔白視為人類純粹的代表，因此這也是在批判機械時代盛行、摩天大樓高聳的美國。另外，他受到帕德嫩神廟（如上圖）的啟發，鞏固他對現代建築的理念。柯比意重視古代希臘建築的幾何學比例，還有地中海光影共生的美感。他所看重的帕德嫩神廟白色，是建材本身的顏色，亦不帶對材質的要求，也就是一種抽象的白。以結果來說，白色也突顯了建築的形態和價值。柯比意所構思的近代建築，初期作品的外觀大多以白色為主，向全世界傳達出鮮明的意象，被稱作「白色時代」。但實際上，他不只有使用白色，也有使用象牙色等較富變化的顏

色，以及灰色和三原色。對柯比意而言，白色還是偏向抽象的顏色，在日後更發展成清水混凝土的建築風格。

後來，在1970年代的美國，彼得‧埃森曼（Peter Eisenman）與麥可‧葛瑞夫（Michael Graves）等人（他們都是後現代主義的建築師）皆深受柯比意影響，創造出各種白色的作品，因而被稱為「白派」。近代建築與白色，就此產生了決定性的關聯。反之，「灰派」以具體性為出發點，和抽象的白派對立，這也意味著白色時代的結束──後現代主義的到來。不過，白色在過去也是一種具體性的顏色，這就好比過去大教堂是白色的一樣，直接展現建材的紋理也是石造建築的表現手法之一，只不過這種白色會隨著歲月而消褪。要保持建築潔白如新，就必須持續保養才行。

Red

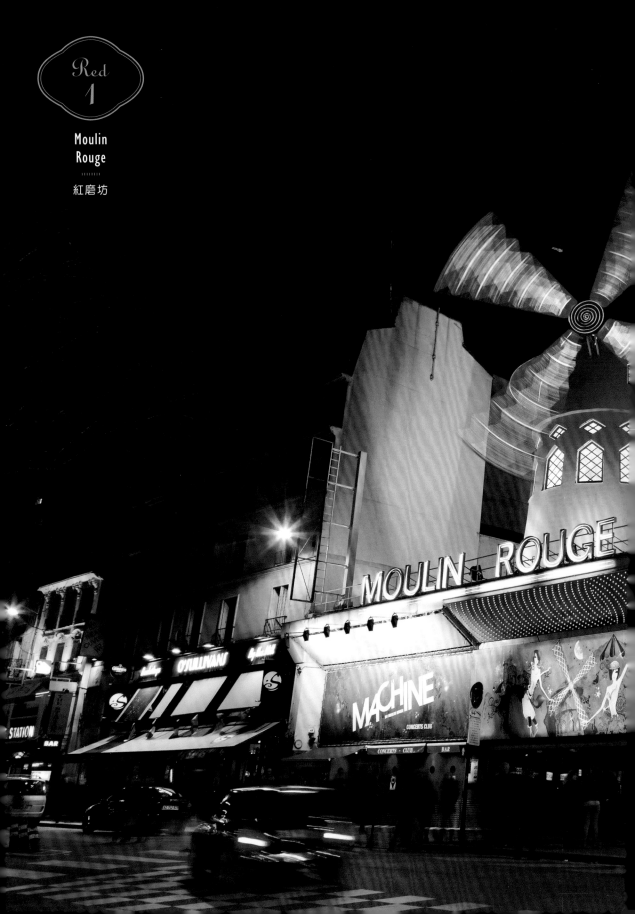

Red
1

Moulin
Rouge

紅磨坊

屋頂上的紅色風車，成為當地的
地標與街景融為一體

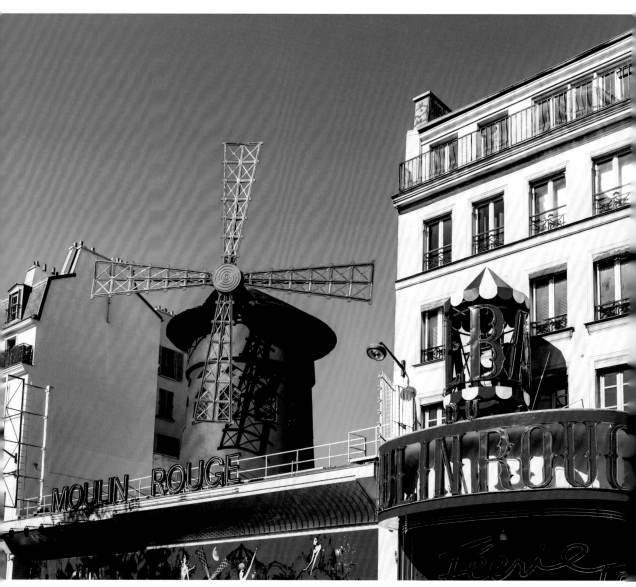

過去這裡有將近30座的風車，於是風車就成為蒙馬特的象徵

Red

1

紅磨坊

Moulin
Rouge
........

法國・巴黎

　位於巴黎蒙馬特的歌舞廳，正如其名，屋頂上有一座紅色的風車（紅磨坊法文Moulin rouge，為紅色的風車）。紅磨坊於1889年開業，是康康舞的發源地（由女舞者群演出的舞蹈表演）。並且也不乏相關的趣聞軼事，例如藝術家羅特列克（Lautrec）經常跑到舞者休息室，在那裡繪製創作了許多海報等等。但最初的紅磨坊店鋪在1915年遭到燒毀，一直到1921年才重建。

　過去蒙馬特的山丘曾有將近30座的風車，主要用來脫穀以及製作麵粉等農業加工用途。風車被當成蒙馬特的象徵，因此被用來裝飾紅磨坊的建築外觀。而內部則有寬敞的觀賞空間，以方便觀眾能互相交流。在觀眾席的周邊可以配合不同的歌舞劇目改變裝飾。紅磨坊一直保留著19世紀末歐洲的美好年代回憶，不管造訪幾次都能獲得新的體驗，讓人百訪不厭。

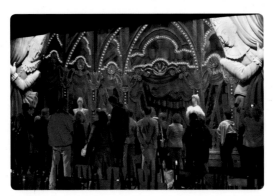

紅磨坊有許多世紀末風格的裝飾，現在依然保有美好年代的回憶

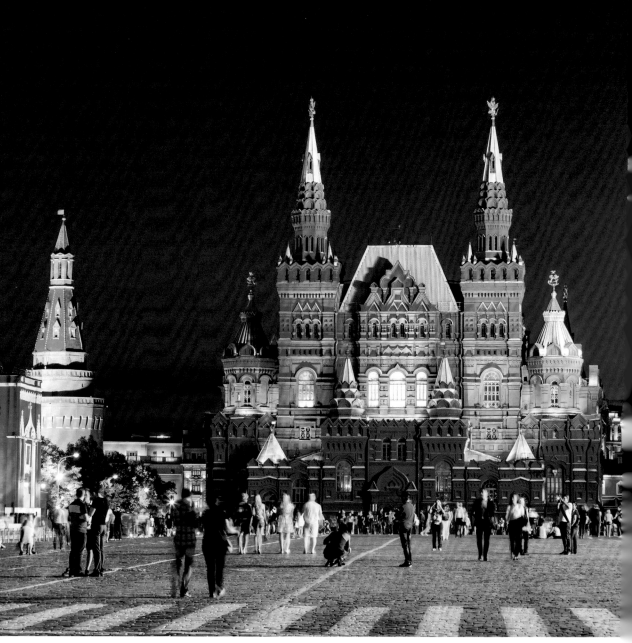

紅色瓦磚和銀色屋頂，形成美麗
的對比

Red
2

俄羅斯國家歷史博物館

State Historical
Museum

俄羅斯・莫斯科

位於莫斯科中樞地區，外部有26公頃的腹地和城牆，又稱俄羅斯聯邦國立歷史博物館。腹地內的廣場稱作「紅場」，這個名稱不是因教堂或城牆的紅色而來的，跟共產主義的紅色也並不相關。俄文的「紅色」（Красная）曾經也帶有「美麗」的意思。事實上，腹地內建有的大宮殿和大教堂群都是白色的外牆為主；俄羅斯總統辦公駐地（克里姆林宮元老院）是土黃色的。

話雖如此，紅場的城牆以及城牆上的塔樓，還有聖瓦西里主教座堂（Собор Василия Блаженного，或稱聖巴西爾大教堂）都是紅色的。紅場建築群當中規模最大的，莫過於這座俄羅斯國家歷史博物館。博物館建於1872年，紅色瓦磚和銀色屋頂形成美麗對比。採用俄羅斯復興式（Russian Revival）風格，屋頂下半部的曲線設計為其特徵，源自俄羅斯傳統教堂和宮殿的洋蔥形圓頂。

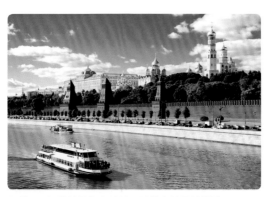

圍繞26公頃腹地的紅色城牆，城牆之外是莫斯科河

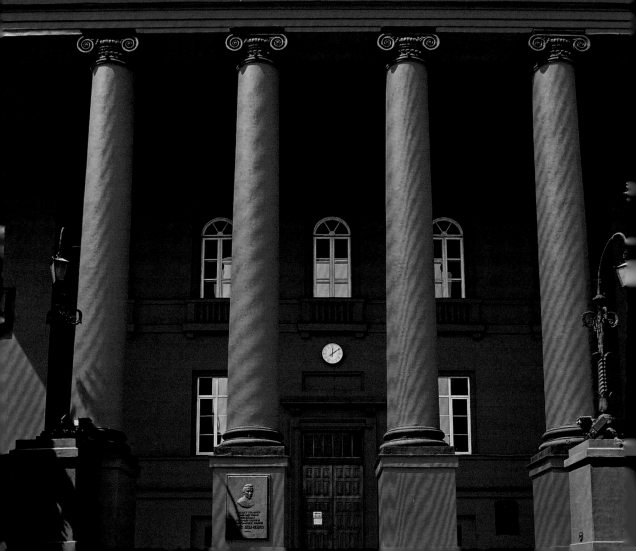

Red
3

National Kiev
University

基輔大學

НАЦІОНАЛЬНИЙ УНІВЕРСИТЕТ ім. ТАРАСА ШЕВЧЕНКА

Red
3

基輔大學

National Kiev
University

烏克蘭・基輔

基輔大學創立於1834年，在俄羅斯帝國時代開始就是所名門院校。現在冠上國民詩人塔拉斯（Тарас Шевченко）的名字，正式名稱為國立基輔塔拉斯謝甫琴科大學。在校園中心有一座紅色樓房，自創校以來就是象徵性的代表建築，為新古典樣式的風格。設計者是義大利裔的俄羅斯建築師Vincent I. Beretti。整座紅色樓房的正立面長達145公尺，中央的柱廊是愛奧尼亞柱式（Ionic Order）建築，相當具有氣勢，加上鮮紅塗裝更是令人印象深刻。這樣的外觀是來自聖弗拉基米爾勳章（Order of Saint Vladimir）綏帶的紅黑配色，因此就有了紅色外牆和黑色柱頭。這2種顏色同時也是基輔大學的代表性色彩。有傳言說，這是為了紀念第一次世界大戰時，被徵召上戰場為國捐軀的年輕學子才塗裝的外觀，但事實上在大戰開始之前紅色樓房就已經是這種配色了。

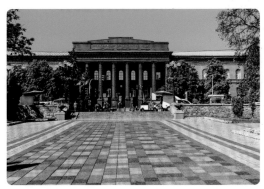

整座建築的正立面長達145公尺，中央的柱廊是愛奧尼亞柱式建築

這裡是皇帝傾聽人民訴求的公眾
謁見廳

Red
4

德里紅堡

Lal
Qila

印度・德里

　　德里紅堡是座由紅砂岩建成的巨大城池，在印度文中的意思是「紅色的城堡」。蒙兀兒帝國第五代皇帝沙賈汗於首都遷至德里之際興建，在1648年完工。城池的正面朝向著帝國版圖裡的拉合爾（現今巴基斯坦的第2大城市），因此入口大門又得名拉合爾之門（The Lahori Gate）。這裡有一條主要幹道直通往月光市集（Chandni Chowk），還能延伸到舊德里的大街小巷。一進入拉合爾之門，就會看到一座公眾謁見廳（Diwan-i-Am），這是皇帝傾聽人民訴求的地方，也是使用紅砂岩建造，唯獨皇帝的御座處是以白色大理石打造的，這種顏色的鮮明對比更加彰顯了皇帝的權威感。再往內部深入之處是宮殿區域，有幾座按照四分庭園的原則打造的花園，建築的顏色也轉為成排的白色大理石造。這樣的紅與白的對比在蒙兀兒帝國時期建造的建築上經常得見。

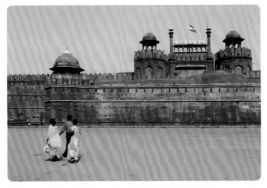

城池正面的拉合爾門，拉合爾（現今巴基斯坦的第2大城市）的方向

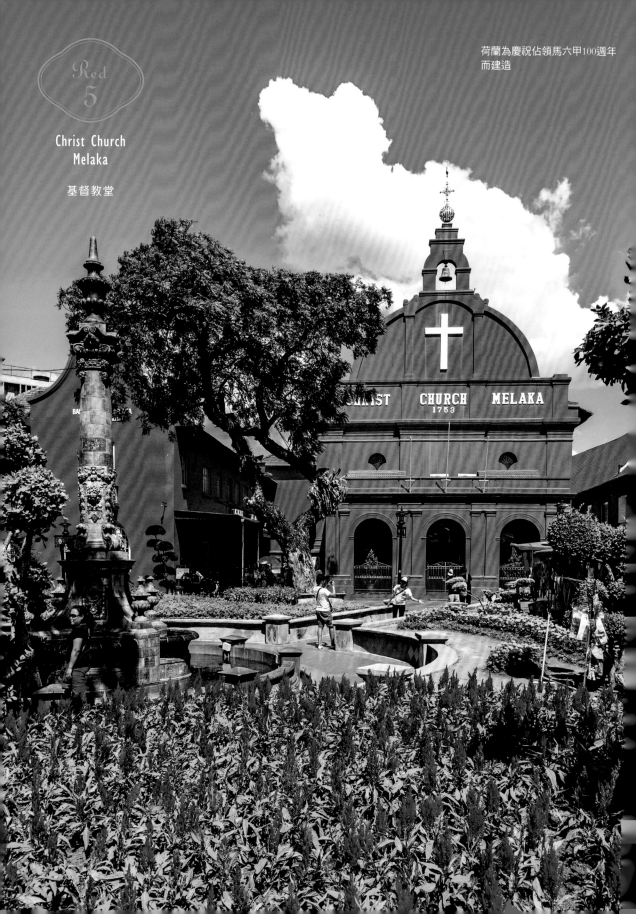

Christ Church
Melaka

基督教堂

荷蘭為慶祝佔領馬六甲100週年
而建造

Red
5

基督教堂

Christ Church
Melaka

馬來西亞・馬六甲

馬六甲地區的歷史,可追溯至大航海時代。荷蘭城紅屋(The Stadhuys Complex,荷蘭殖民時期總督的官邸以及行政廳)和基督教堂,將當地打造出一個紅色的空間。馬來人的馬六甲王朝被葡萄牙佔領後,又相繼被荷蘭以及英國佔領與殖民,這些佔領國中,對馬六甲都市的市街風貌留下最深刻影響的是荷蘭,前述的荷蘭城紅屋以及基督教堂也是由荷蘭人所建造。基督教堂是荷蘭於1741年,為了紀念佔領馬六甲100週年而下令興建,在1753年建造完成。主要建材是使用紅土泥(產自東南亞的一種泥土,因富含鐵質呈紅色,硬化後可當建材使用)裏在荷蘭進口的瓦磚上,再以中國生產的灰泥塗牆砌成。最初的外觀呈現的是塗牆灰泥原本自帶的白色,後於1911年改塗成紅色。在那之後,紅色就成為馬六甲當地荷蘭殖民建築的代表性顏色,一直流傳至今。

教堂附近的街區,也同樣被漆成紅色

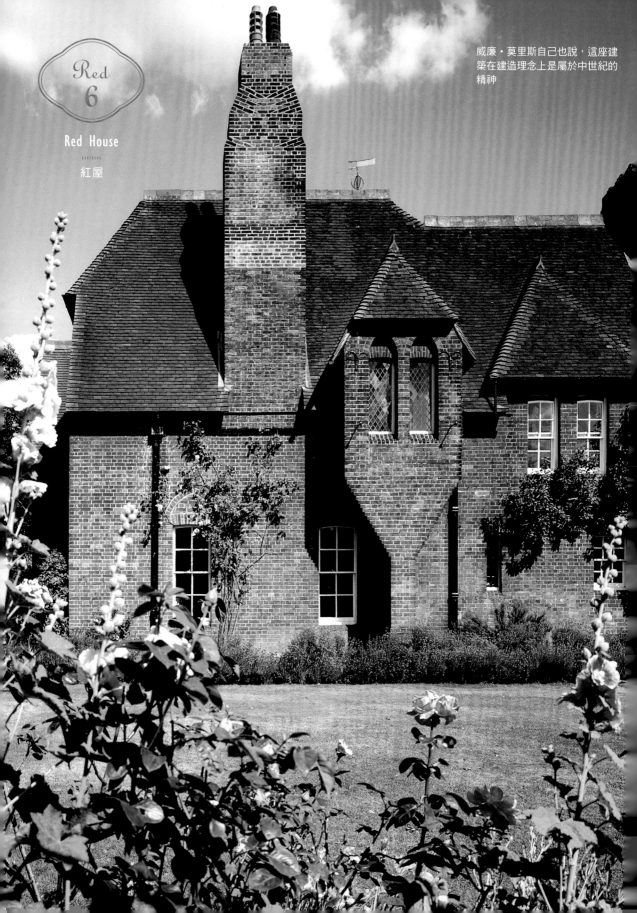

威廉‧莫里斯自己也說，這座建築在建造理念上是屬於中世紀的精神

Red
6

紅屋

Red
House

英國・倫敦

紅屋是英國美術工藝運動的發起者，威廉・莫里斯(William Morris)的自家住宅兼工作坊，於1859年竣工完成。嚮往中世精神的莫里斯，追求工業化時代之前的手工藝美感。對他而言，以灰泥粉刷過的建築(在瓦磚的外層以灰泥抹平修飾)再搭配上古典裝飾，稱不上真正的建築物，維持瓦磚原本的質地才是重點所在。紅屋的建築形態，以13世紀的英式風格為主，亦受到中世紀精神和哥德復興式(neo-Gothic)的影響。紅屋的建築外觀樸實無華，內部則大相逕庭，到處陳設著莫里斯的手工藝裝飾。建築師菲利普・韋伯(Philip Webb)與莫里斯一起著手這棟房子的設計，因此對韋伯來說紅屋也算是他以建築師身份設計的處女作。莫里斯的理想主義與烏托邦主義再加上韋伯的實踐操刀，在兩人的努力之下才能實現這棟紅屋，創下近代設計的里程碑。

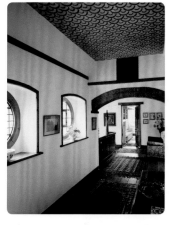

內部的彩繪玻璃、壁紙與家具等，皆由莫里斯親手打造

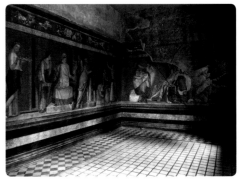

鮮豔又深沉的色彩，
彰顯出
祕密儀式的氛圍

擁有悠久歷史的顏色
詮釋多種意義

紅色是鮮血、火焰及大地的顏色，也是彩度最高的顏色，用在建築上會更突顯強烈的主張。在中文字中，用來形容紅色的詞彙有赤、朱、丹、緋等等。這代表先人在調配紅色時，使用各種素材。紅色也同時具有好與壞的意義，彰顯出涵蓋豐饒之意象。以日本建築為例，神社的朱漆柱子就是大家所熟悉的，在此有驅除邪惡和帶來豐饒之意，因而要時常重塗以保持鮮豔。相對地不少寺院也是塗成紅色的，但卻任由紅色隨著歲月褪色。近年來，平等院鳳凰堂在翻修後漆成鮮紅色，引來不少議論，這是因為自古以來有種固有的丹塗技法，讓塗漆經過十年歲月後自然變成深沉的顏色。中國建築使用紅色的歷史更長久，據考古學家調查壁畫發現，中國漢代的建築是漆塗成紅色的。不過，真正在建築上使用紅色，尤其在宮殿上大量使用紅色的是滿清王朝。紅色在西洋也很受矚目，西方文字中也有許多形容紅色的詞彙，從顏色較深的緋紅（Crimson），到淺色明亮的朱紅（Vermilion）都有。

自古以來，紅色建築一直有吸引人心的魅力，尤其以龐貝的神秘別墅（Villa dei Misteri，如上圖）為其中之最。濕壁畫上描繪著宗教儀式的場面，其鮮豔又深沉的色彩，在充滿紅色意象的義大利中也別具一格。但是最近科學家發現，其實最初是黃色的，只是受火山的高溫和氣體影響才變成紅色，卻誤以為那是原本的顏色。似乎連維蘇威火山（拿坡里東邊的火山，於西元79年爆發，淹沒了龐貝等諸多城市）也在戲弄兩千年後的現代人。雖然是虛幻的紅色。不過，再沒有比虛幻的事物更美麗的東西了。

愛生活帶你環遊世界逛建築

愛生活80
解讀「日本城」（中英文對照）
山田雅夫著／288P／550元

　　因為專業，不摻一張照片，第一本扎實全手繪圖文日本城建築圖說。建地配置・登城路徑・鳥瞰動線・現地視角・建築剖面，建築&繪畫雙專家，用手繪傳達古城的臨場魅力！日本國內各式各樣的近萬座城，每座都各具有獨特的個性，本書是依據每座古城有彈性地編排，是一本看完比親身去現場觀摩還要更加收穫豐碩的日本城圖解書！

愛生活71
世界10000年名作住宅
X-Knowledge著，菊地尊也撰文／208P／380元

　　西元前8000年，人類在原野間，以狩獵、採集維生。為了尋求資源而輾轉移居，當時的住宅雖足以躲避風雨數日，卻並非是要持續生活在同一地點的家；經過了10000年的西元2010年，人類生活已有明顯的改變。此時的住宅不僅考慮是否舒適，更加入與自然結合的概念，將光線、風、美麗的景色導入屋內，創造出人與自然融為一體的絕妙住宅。

愛生活53
設計好宅
X-Knowledge著／144P／350元

　　想要被臥室晨光喚醒，在寬敞整潔的餐廳享用早餐、在景觀良好的客廳放鬆一整天，可以的話最好再來個專屬小陽台……這樣的想法，怎麼會是不可能？
　　本書精選日本設計師的327個空間創意共17個案例，一次學會好裝潢要這麼做！利用借景藝術、無牆隔間、天井採光的三大格局特點，使室內空間能夠無限延伸，讓人喜歡宅在家的自然舒適格局。

訂購方式

請利用郵政劃撥，劃撥帳號／19054289；
戶名：邦聯文化事業有限公司
並於通訊欄中註明購買書名與數量，
您將於兩週內收到您所訂購的書籍。

staff

作者 ■ 大田省一

翻譯 ■ 葉廷昭

編輯 ■ 吳欣怡

潤稿 ■ 琴依

校對 ■ 艾瑀

排版完稿 ■ 華漢電腦排版有限公司

愛生活86

世界の絕美色彩建築巡禮
世界の美しい色の建築

總編輯	林少屏
出版發行	邦聯文化事業有限公司　睿其書房
地址	台北市中正區泉州街55號2樓
電話	02-23097610
傳真	02-23326531
電郵	united.culture@msa.hinet.net
網站	www.ucbook.com.tw
郵政劃撥	19054289邦聯文化事業有限公司
製版	彩峰造藝印像股份有限公司
印刷	皇甫彩藝印刷股份有限公司
發行日	2019年09月初版
港澳總經銷	泛華發行代理有限公司
	電話：852-27982220
	傳真：852-31813973
	E-mail：gccd@singtaonewscorp.com

國家圖書館出版品預行編目資料

世界の絕美色彩建築巡禮/大田省一作；葉廷昭譯.
－初版.－臺北市：睿其書房出版：
邦聯文化發行,2019.09
144面；18.2×24.2公分.－(愛生活；86)
譯自：世界の美しい色の建築

ISBN 978-957-8472-75-4(平裝)

1.建築美術設計　2.色彩學

921　　　　　　　　　　108012211